작고 예쁜 그림 한 장

작고 예쁜 그림 한 장

지은이 민미레터(박민경)
펴낸이 임상진
펴낸곳 (주)넥서스

초판 1쇄 발행 2016년 2월 5일
초판 19쇄 발행 2018년 6월 10일

출판신고 1992년 4월 3일 제311-2002-2호
주소 10880 경기도 파주시 지목로 5
전화 (02)330-5500 팩스 (02)330-5555
ISBN 979-11-5752-666-6 13650

가격은 뒤표지에 있습니다.
잘못 만들어진 책은 구입처에서 바꾸어 드립니다.

www.nexusbook.com
큐리어스는 (주)넥서스의 일반물 출판 브랜드입니다.

나를
위한
시간

손그림 일러스트 · 감성수채화 그리기

작고 예쁜 그림 한 장

—— 민미레터 지음

Qrious

감성수채화는…

스케치를 하지 않고

똑같이 따라 그리지 않고

색이 번지는 걸 두려워하지 않고

오히려 그 효과를 살려

느끼는 대로 자유롭게 표현하는 그림입니다.

spring is here!

PAGES IN BLOOM

9, SEPTEMBER

SUN	MON	TUE	WED	THU	FRI	SAT
					1	2
3	4	5	6	7	8	9
10	11	12	13	14	15	16
17	18	19	20	21	22	23
24	25	26	27	28	29	30

그림 솜씨가 없어도 좋습니다
감성수채화는 일반 수채화처럼 어렵지 않습니다.
아주 간단한 몇 가지 요령만 알면
물 번짐이 만들어내는 자연스러운 효과로
누구나 예쁜 그림을 그릴 수 있습니다.

똑같이 그리려 애쓰지 마세요
밑그림 없이 자유롭게 그리는 그림,
감성수채화는 망치는 일이 없습니다.
마음 가는 대로 쓱쓱, 그리는 과정 자체를 즐겨보세요.

마음이 지친 날,
나에게 그림 그리는 시간을 선물하세요
붓 한 번 안 잡아본 사람도 쉽게 배우는 수업,
민미레터의 감성수채화 클래스에 초대합니다.

모든 일이 계획대로 되지 않아 주저앉았던 그때 우연히 잡은 붓.
어릴 때 이후 처음 그려본 수채화는
어김없이 스케치한 선을 넘어가고, 제멋대로 색이 섞여버렸습니다.

'역시 망쳤어….'

그런데 다음 날,
망쳤다고 생각한 그림을 보고 놀랐습니다.
번져서 섞인 두 가지 색은 또 다른 색을 만들어냈고,
우연히 떨어뜨린 물방울은 예쁜 문양으로 남겨져 있었습니다.

그날 그림이 알려주었습니다.
정해진 답이 다 맞는 것도 아니고,
실패라고 생각한 순간이
아름다운 무늬를 남기는 시간이 될 수 있다는 것을요.

어쩌면 우리를 주저앉고 힘들게 하는 건
억지로 그어놓은 선과
잘하지 않으면 소용없다는 생각 때문일 거예요.

탁자 위 정물, 풍경 사진을 보고 똑같이 그려야 한다거나
미리 해놓은 스케치에서 벗어나면 안 되는 그림은 그리지 않아요.

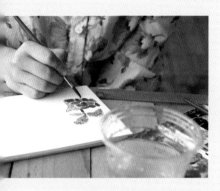

스케치가 어렵다면 스케치를 아예 하지 말자고요.
우리, 쉽게 그려요.

감성수채화 수업에서는 수채화를 '공부'하지 않아요.
쉽고 재미있게 놀면서
그 안에서 자연스레 다양한 기법을 배우고
나를 위한 치유의 시간을 만들어보아요.

너무 바빠서 챙기지 못했던 내 마음,
꽁꽁 숨겨놓고 눌러놓아 눅눅해진 마음을
종이 위에 활짝 펼쳐놓으세요.

물 위에 색이 흐드러지게 번지는 모습을 관찰하고,
예쁜 색들을 톡톡 찍으며
내 마음과 소통하는 시간을 가져보는 거예요.

물감과 함께하는 시간이
당신의 일상을 조금 더 촉촉하게 해주리라 믿어요.

민미레터

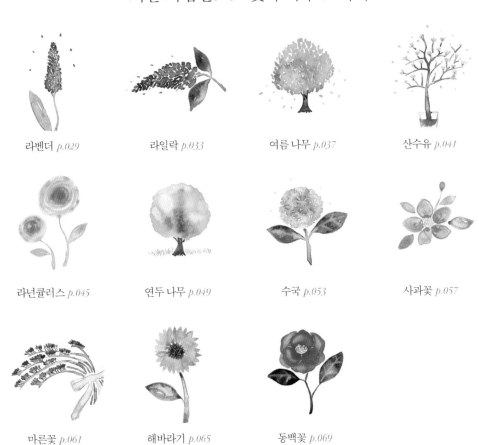

Class 4
한 컷만으로도 충분히 예쁜 그림

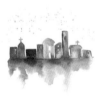
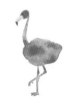
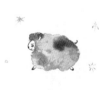

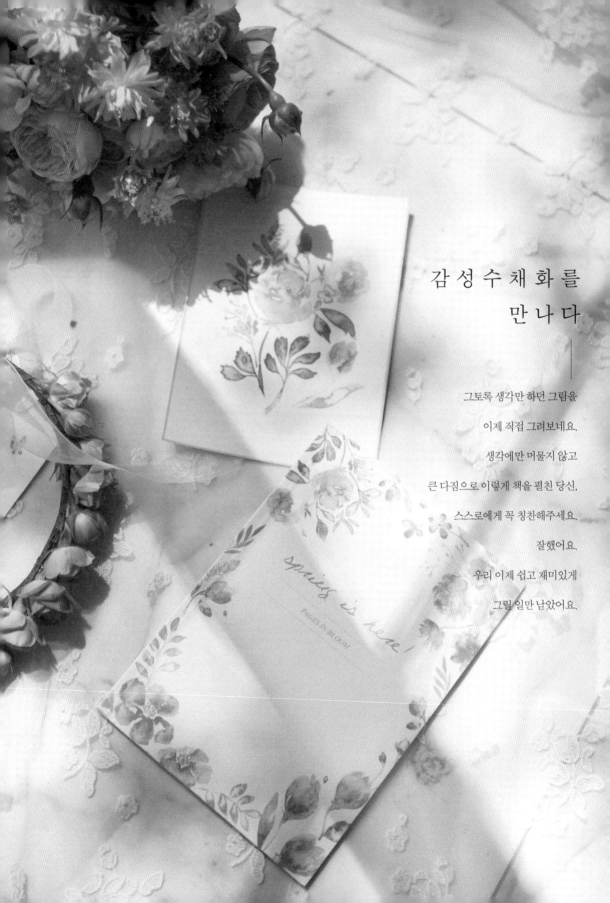

감성 수채화를
만나다

그토록 생각만 하던 그림을

이제 직접 그려보네요.

생각에만 머물지 않고

큰 다짐으로 이렇게 책을 펼친 당신,

스스로에게 꼭 칭찬해주세요.

잘했어요.

우리 이제 쉽고 재미있게

그릴 일만 남았어요.

이것만 준비하세요
Basic Tool

수채화 도구는 정말 다양하지만,
간단한 수채 일러스트를 그리기 위해
꼭 필요한 재료들만 골라서 알려드릴게요.

1 종이

반드시 수채화 용지를 써야 합니다. 학창 시절 수채화를 그렸던 기억을 떠올려보세요. 스케치까지는 잘했다가도 색칠만 하면 종이가 울고, 벗겨지고, 찢어지고 난리가 났었죠. 그건 일반 도화지에 그렸기 때문이에요. 일반 도화지에 물을 쓰니까 버텨낼 힘이 없었던 거죠. 우리 실력이 부족해서가 아닙니다. 수채화 용지도 다양한 종류가 있는데 고급지라서 일반 종이보다 비싼 편이에요. 무얼 골라도 고급지이니 수채화 용지 중 저렴한 것을 써도 돼요. 저는 보통 '와트만지' 지류를, 스케치북은 '파브리아노'를 쓰고 있어요. 제가 이용하는 화방에선 가장 저렴한 편이더라고요.

2 붓

작은 일러스트가 많은 데다 연필처럼 잡고 그리기 때문에 보통 짧은 붓을 사용해요. 화홍, 바바라, 루벤스 등이 대중적으로 쓰이는 붓 브랜드인데 큰 그림을 그리는 게 아니어서 별 차이를 느끼지 못할 거예요. 역시 저렴한 것을 사용해도 돼요.

3 물감

주로 '알파'와 '신한' 브랜드가 대중적으로 쓰여요. 저는 수채화용 '알파 24색'을 구입한 뒤에 필요한 색만 따로 사서 추가했어요. 제 그림에는 파스텔 컬러가 많이 쓰이는데요. '알파 틴트 물감 12색'을 사용해요. 처음엔 색을 조합하는 게 어려울 수 있는데요. 틴트 물감은 단색만 써도 색이 예뻐서 초보자가 쓰기 좋아요. 저는 패키지로 사지 않고 많이 쓰는 분홍색과 하늘색 계열 물감을 개별로 사고 있습니다. (물론 패키지로 사도 부담은 없는 금액이에요.) 다른 물감 브랜드에도 파스텔 톤 물감이 따로 있어요.

4 팔레트

큰 사이즈는 집에서 펼쳐놓고 쓰기에 좋고, 작은 사이즈는 휴대하기 좋습니다. 큰 그림을 그리는 게 아니니까 너무 큰 팔레트는 필요 없어요. 제가 쓰고 있는 건 작은 사이즈인데 두 줄로 되어 있어서 물감을 덜어놓을 자리가 충분하답니다.

5 백붓

페인트를 칠할 때 쓸 것만 같은 큰 붓이에요. 큰 그림이나 팔레트를 닦을 때 주로 쓰는데요. 저는 이 붓을 종이 위에 크게 물 스케치할 때 씁니다. 혹은 한 번에 2~3가지 색을 묻혀 통 크게 그을 때도 써요.

6 물통

물통은 무얼 쓰든 상관없어요. 4칸으로 나뉜 전문가용 물통도 있지만, 일회용 플라스틱 컵을 대신 사용해도 좋아요. 일회용 컵만 있으면 카페에서도, 공원에서도 그림을 그릴 수 있답니다.

7 색연필과 오일 파스텔

민미레터의 감성수채화는 스케치를 거의 하지 않는데요. 동물이나 사람 등 형태가 있는 그림을 그릴 땐 물에 녹는 연한 색 수채 색연필로 대략 스케치를 합니다.
오일 파스텔은 크레파스와 비슷한데요. 물에 녹지 않아 물감과 섞이지 않아요. 필수 재료는 아니지만, 재미난 그리기 방법을 하나 알려드리기 위해 넣어두었어요.

8 기분 좋게 해주는 것들

그림을 그리다 보면 스르르 집중하게 되어서 급속도로 당이 떨어집니다. 당 충전을 위한 초콜릿이나 간식도 같이 준비해보세요. (진지합니다.) 또 좋아하는 음악도 준비하면 더욱 행복한 나만의 시간을 만들 수 있을 거예요.

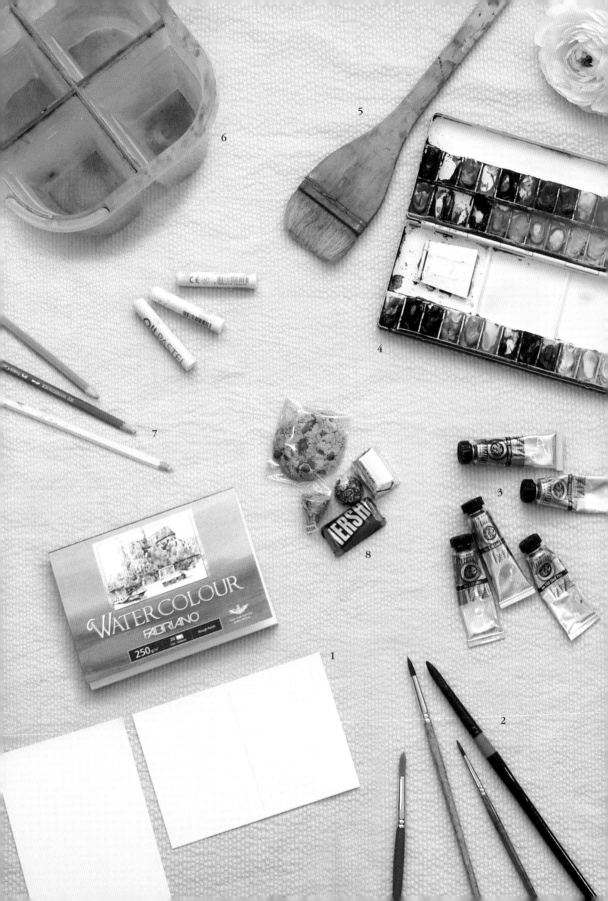

물로
그리는법
배우기
Water Drawing

감성수채화에서는 물이 중요합니다.
물감이 물과 어떻게 만나느냐에 따라 어떤 그림이 될지 결정되거든요.
물감과 물 중 무얼 먼저 칠하느냐에 따라 다른 그림이 되는데요.
직접 그려보며 익히기로 해요.

1 물감 → 물 순서로 선 그리기

붓에 물감을 묻혀 선을 긋습니다.

붓을 헹구고 물을 흠뻑 적신 후 물감 위 선을 따라 그려
주세요.

물감 위로 물이 지나가면서 물감이 가장자리로 밀려 가운데는 밝아지고
테두리는 진해져서 입체감이 생겼어요.
아주 작은 차이지만 물이 지나가는 것만으로도 밋밋함을 없앨 수 있어요.

2 물 → 물감 순서로 선 그리기

물만 흠뻑 적신 붓으로 선을 그립니다.

물감을 묻힌 후 물로 그은 선 위에 그어주세요.

물 위로 물감이 지나가서 물이 흐르는 대로 색이 퍼지고 테두리도 모호해졌어요.
물부터 칠하면 내 마음대로 되지는 않지만 물이 만드는 다양함을 만날 수 있어요.
이렇게 물을 먼저 칠하는 걸 저는 '물 스케치'라고 부릅니다.
자세한 건 22쪽에서 다시 설명드릴게요.

3 물감→물 순서로 원 그리기

달팽이를 그리듯 가운데부터 시작해 점점 크게 원을 그립니다.

그 위에 물만 묻힌 붓으로 중심에서부터 시작해 달팽이를 그리듯 원을 그려주세요.

1번의 선과 마찬가지로 가운데는 하얘지고 가장자리에는 진한 테두리가 생겨요.
원 안쪽에 자글자글한 문양이 많이 생기는데 식물의 표면이나,
마른 꽃 등을 그릴 때 빈티지한 느낌을 주는 효과로 사용할 수 있어요.

4 물→물감 순서로 원 그리기

물만 묻힌 붓으로 원을 그립니다. 그 위에 물감을 묻힌 붓을 대면 색이 번지기 시작합니다.

마찬가지로 중심에서부터 시작해 달팽이를 그리듯 원을 그려주세요.

물 위에 물감이 번지면 흐드러지고 여리여리한 느낌이 더 도드라져요.
예상할 수 없이 번지기 때문에 형태가 분명한 것을 그리는 건 어울리지 않지만,
아련한 느낌의 그림을 그릴 때 활용하거나 배경으로 사용하기 좋습니다.

물 농도를 조절해봐요
Water Handling

감성수채화에서는 붓에 묻은 물을 적당한 상태로 유지하며 그리는 게 중요해요. 작은 꽃 그림을 여러 개 이어 그리면서 물 농도에 대한 감을 익혀보세요.

1

물을 많이 적신 붓에 자신이 가진 것 중 가장 연한 물감을 묻혀 보세요. 아마 노란색 계열일 텐데요. 점을 찍어봅니다. 사진처럼 물방울이 맺힐 만큼 물이 많은 상태에서 꽃을 그릴 거예요. 꽃잎 4~5개로 이루어진 기본 형태의 꽃입니다.

ⓣ𝑖𝑝 꽃이 어려우면 별 모양이나 세모도 좋아요. 물 농도와 색감을 이어가 는 연습이니 꽃을 예쁘게 그리는 건 중요하지 않아요.

2

꽃을 그려나갑니다. 꽃잎 사이 빈 틈으로 다른 꽃을 이어 그려주 세요. 아마 3개쯤 그릴 때면 물도 부족하고 노란색도 흐리게 나 올 거예요. 그럼 다시 물과 물감을 묻혀와야겠죠.

3

노란색보다 조금 더 진한 색으로 방금 그린 꽃들과 이어 그릴게 요. 새로운 색으로 이어갈 땐 방금 그린 꽃 중에 물기가 가장 많 이 남은 곳에서부터 시작해야 색이 섞이며 자연스럽게 이어갈 수 있어요. 물이 마른 후에는 두 가지 색이 따로 놀아 섞이지 않 아요. 그러니 여유롭게 계속 이어가려면 처음부터 물을 많이 사 용하는 것이 좋겠죠.

4

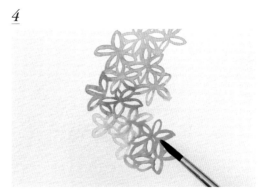

꽃을 3~4개씩 그릴 때마다 물을 묻히며 더 진한 색의 꽃으로 이어가세요. 새로운 색을 이어갈 땐 어디서부터? 물이 많이 남 아 있는 곳부터! 분홍색에서 연두색처럼 전혀 다른 색으로 이어 가도 분홍색 그림에 물이 많다면 두 색이 섞이며 자연스럽게 이 어져요.

5

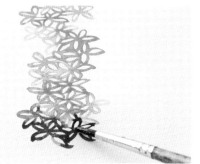

녹색이나 하늘색 등 조금 진한 색으로 그린 꽃에는 맑은 물을
한 방울 톡 대주세요. 물감의 선을 따라 물이 이동할 거예요.
신기하죠! 물을 떨어뜨린 부분은 가장자리 선이 진하게 남아
다른 꽃들과는 또 다른 느낌으로 마를 거예요.

완 성

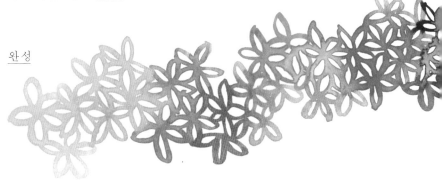

• 조심해야 할 것 •

물이 다 말라버린 후에 다른
색으로 이어 그리면 두 가지
색이 섞이지 않고 따로 놀게
돼요.

꽃을 이어갈 때 꽃과 꽃 사이
를 채워야지 이렇게 꽃잎들이
손을 잡듯 이어지면 물 조절
연습을 하는 의미가 없어요.

기본 기법 3가지

Basic Technique

감성수채화를 그릴 때 필요한 기본 기법 3가지를 알려드릴게요.
기법이라고 부르는 게 거창할 정도로 무척 간단한 방법들이랍니다.
이 3가지 방법들을 섞어 쓰며 그림을 완성할 건데요.
웹페이지(www.qrious.co.kr)에 미니 영상 수업을 준비해두었어요.
미리 살펴보면 더 쉽게 이해할 수 있을 거예요.

1 점 찍기

말 그대로 톡톡 점 찍는 것을 말해요. 점을 찍는 것만으로도 많은 것
을 그릴 수 있답니다. 그렇다고 점묘화를 그리는 건 아니에요. 물을
머금고 있는 점들이 서로 섞이기도 하고 면을 만들기도 하면서 변화
가 생긴답니다.

점 찍기 방법 붓에 물을 충분히 적신 뒤 물감을 묻혀서 점을 찍어보세요.

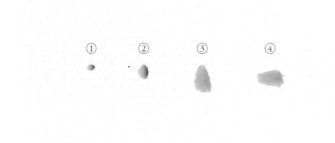

① 붓을 종이와 90도가 되도록 똑바로 세워서 톡.
② 자연스럽게 톡. 물방울처럼 물을 머금고 있는 정도의 농도예요.
③ 붓을 종이와 가까워지도록 눕혀서 톡.
④ 붓의 방향을 오른쪽으로 눕혀서 톡.

점의 크기는 붓의 기울기로 조절할 수 있어요.
붓을 세울수록 점이 작아지고, 종이에 가깝게 눕힐수록 커집니다.

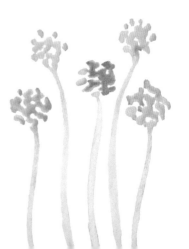

점 찍기로 골든볼 그리기

1

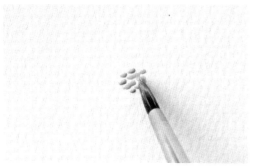

노란색으로 점을 콕콕콕 여러 개 찍습니다. 점들이 모여 원의 형태가 되도록요.

2

노란색보다 조금 진한 주황색이나 황토색 계열로 점들 사이의 빈 곳을 채우듯이 톡톡 찍습니다. 노란색 점과 주황색 점이 섞일 텐데요. 괜찮습니다. 섞여야 좋아요.

3

아래에 녹색 줄기를 그려서 골든볼을 완성해보세요.

4

꽃을 여러 개를 그리면 더 잘 어울려요.

• 조심해야 할 것 •

1 섞이는 걸 걱정하지 마세요

점 찍기라고 해서 점묘화처럼 점을 꼼꼼하게 찍는 게 아니에요. 점과 점이 섞일까 봐 조심스럽게 찍으면 점들이 섞여 만들어내는 자연스러운 색감이나 덩어리감이 없어져요. 점들이 섞이며 1 + 1 = 2가 아닌 3~4가지의 색이 생기고, 섞인 부분들이 면이 되면서 일일이 그린 것처럼 보인답니다. 섞이는 걸 두려워 말고 찍으세요.

2 물기를 유지해주세요

붓에 물기가 없는 상태로 점을 찍으면 찍자마자 말라버려요. 이미 말라버린 물감 위에 다른 색의 점을 찍으면 섞이지 않고 따로 논답니다. 마르기 전에 두 번째 색을 찍으려면 빨리 움직이거나, 붓에 물기가 많아야 해요.

2 물 스케치

그림을 그리려면 제일 먼저 스케치를 하잖아요. '물 스케치'는 연필이 아니라 물로 먼저 스케치를 한 후, 그 위에 물감을 칠하는 방법이에요. 물로 먼저 그린 후에 색을 칠한다니 어려워 보이죠? 물로 그리면 잘 보이지도 않을텐데 말이에요. 하지만 오히려 처음 그림을 그리거나, 드로잉 실력이 없거나, 색을 매치하는 게 힘든 초보 분들께 좋은 방법이랍니다.

물 스케치 방법
물감을 묻히지 않고 붓을 물통에 담궜다가 빼서 종이 위에 원하는 형태로 스케치합니다. 그리고 그 위에 물감을 묻힌 붓으로 그리면 돼요.

물 스케치로 별 그리기

1

물만 묻힌 붓으로 별 모양을 물 스케치합니다.

2

물감을 묻혀와 물 스케치한 위에 별을 그립니다. 더 진하고 연한 부분, 물이 많아 하얗게 보이는 부분 등이 생기면서 물감으로만 선을 그었을 때보다 다양한 채도가 나오죠. 여러 가지 색을 쓰지 않고도 다양한 색감을 낼 수 있고. 묘사 하나 없이도 물이 주는 문양으로 밋밋함을 없앨 수 있어요.

- • 조심해야 할 것 •

물 스케치와 똑같이 그리지 않아도 돼요
안 보이는 물을 요리조리 억지로 보려고 노력하지 않아도 돼요. 물 스케치 위에 물감으로 똑같이 그릴 필요는 없답니다. '대충 이쯤에 있다' 생각만 하고 비슷한 위치에 자신있게 그려나가세요.

<u>3</u> 물 떨어뜨리기

사실 기법이라기보다는 다 그린 후 마지막에 효과를 주는 방법이에요. 물 떨어뜨리기는 그림의 물맛을 살려주는 포인트라고 할 수 있어요. 제가 어떤 그림을 그리든 습관처럼 쓰는 방법이어서 앞으로 반복해 나올 거예요.

물 떨어뜨리기 방법
아주 간단해요. 이미 그린 선이나 그림 위에 물을 툭 떨어뜨리기만 하면 됩니다. 이렇게 하면 물이 번지고 마르면서 문양이 생기는데요, 밋밋함은 줄여주고 수채화의 물맛은 잘 살아나게 해준답니다. 물론 깔끔한 그림이 더 좋다면 물을 안 떨어뜨려도 괜찮아요.

물 떨어뜨리기로 잎 그리기

1

완성된 잎과 줄기에 물을 한 방울씩 떨어뜨립니다.

2

작은 그림의 경우 줄기에만 물을 떨어뜨려도 이파리까지 물이 번지며 문양을 만들어줍니다. 똑같은 모양으로 그렸어도 물의 번짐이 다르게 남아 심심해 보이지 않아요.

> • 조심해야 할 것 •
>
> **붓을 그림에 대기만 해도 돼요**
> 물을 떨어뜨리지 않고 물을 머금은 붓 끝을 그림 위에 툭 대기만 해도 물이 번집니다. 떨어뜨리라고 해서 붓을 털거나 흔들어 물방울을 떨어뜨리는 게 아니에요.

그리기가
쉬워지는
9가지 팁
Tips for Class

감성수채화는 일반 수채화와 그리는 방법도,
추구하는 것도, 좋은 점도 전혀 달라요.
본격적으로 그리기 전에 우리끼리 몇 가지 공유할 것들이 있답니다.

1 최대한 물을 활용하세요

감성수채화에서는 물을 많이 써요. 물을 많이 쓰면 손으로 세세히 그려
야 하는 부분도 적어지고, 자연스럽게 문양도 만들 수 있답니다. 처음엔
번지는 게 걱정되겠지만 곧 물의 매력을 느끼게 될 거예요.

2 우리만의 용어를 기억하세요

물을 흠뻑 : 물통에 붓을 담궜다가 빼서 바로 가져오는 정도를 말해요.
물을 충분히 : 물통에 담궜다가 빼서 물통 가장자리에 대충 3~4번 닦아
준 정도를 말해요.
붓을 세워서 : 붓과 종이가 90도가 되도록 세우는 걸 말해요. 붓을 세우
면 작은 점과 얇은 선을 그릴 수 있어요.
붓을 눕혀서 : 붓과 종이가 가까워지도록 눕히는 걸 말합니다. 큰 점과 굵
은 선을 그릴 수 있어요.

3 진한 물감은 붓 끝에 조금만 묻혀서 써요

연한 색은 물기가 충분히 있는 붓에 여러 번 묻히거나 전체적으로 묻혀
도 좋지만, 색이 진한(빨강. 파랑. 갈색 등) 물감은 많이 묻히면 포스터 컬러
물감처럼 짙고 탁해질 수 있으니 붓 끝에 조금만 묻혀서 쓰는 게 좋아요.

4 종이를 농도 조절 팔레트로 이용하세요

붓에 물감이 많이 묻었을 경우 종이 가장자리에 물감을 덜어내며 조절하
세요. 메이크업을 할 때 손등에 덜어내며 쓰는 것처럼요.

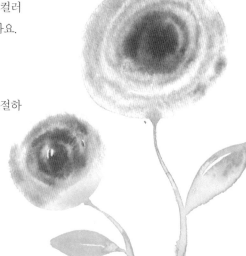

5 휴지나 걸레는 쓰지 않아요

감성수채화는 전체적으로 물을 많이 쓰기 때문에 굳이 휴지나 걸레로 닦을 필요가 없어요. 우리는 정확하고 꼼꼼하게 그리지 않을 거니까요. 마르는 데 시간은 걸리겠지만 물이 주는 문양을 만나보세요.

6 깨끗하게 헹군 붓으로 수정할 수 있어요

색이 번진 부분이 마음에 안 든다면, 깨끗하게 헹군 붓을 손으로 꼬옥 짜서 그 부분에 대주세요. 붓이 물감을 흡수해줄 거예요.

7 완전히 마른 후에 진짜 그림이 나와요

감성수채화는 마르기 전후가 많이 달라요. 마르기 전에 이상하게 보였던 부분도 마른 후에는 독특한 문양을 만들어내는 경우가 많으니 마를 때까지 기다려보세요.

8 책에서 지정한 색이 아니어도 돼요

처음 그리는 분들을 위해 그림마다 쓰인 색을 정리해뒀어요. 제가 쓰는 물감을 기준으로요. 하지만 꼭 그 색을 써야 하는 건 아니에요. 정답이 아니라 예시이니 자신이 원하는 색이 있다면 그 색으로 그리면 돼요.

9 책과 다르게 그려진다고 실망하지 마세요

똑같지 않다고 해서 틀린 게 아니에요. 감성수채화는 물이 번져서 만들어낸 우연의 그림이 많아요. 저도 제가 그린 그림을 똑같이 다시 그릴 수 없답니다. 물감과 물이 섞이는 걸 즐기며 자신만의 그림을 그려보세요.

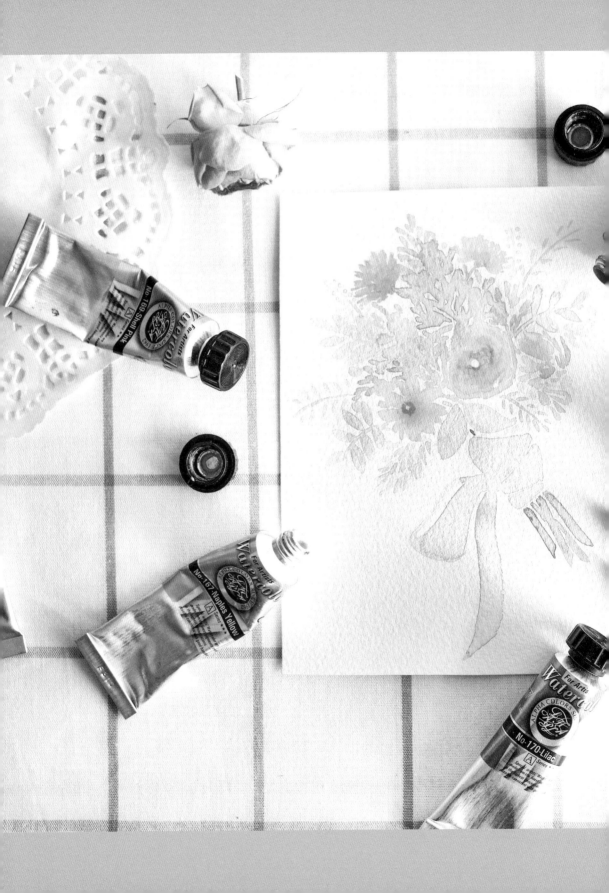

Class 1

기본 기법만으로
꽃과 나무 그리기

그리고 싶은 것이 있다면
똑같이 그리려 애쓰지 말고,
내가 느낀 대로 그려봐요.
3가지 기본 기법만으로도
우리가 좋아하는 것들을
잔뜩 그릴 수 있어요.

보랏빛 가득한 라벤더

Violet Laverdar

아주 작은 꽃잎들로 이루어진 라벤더는
톡톡 점을 찍기만 해도 쉽게 그릴 수 있어요.
두 가지 색이 섞여 오묘한 보라색이 된 라벤더를 직접 그려보세요.

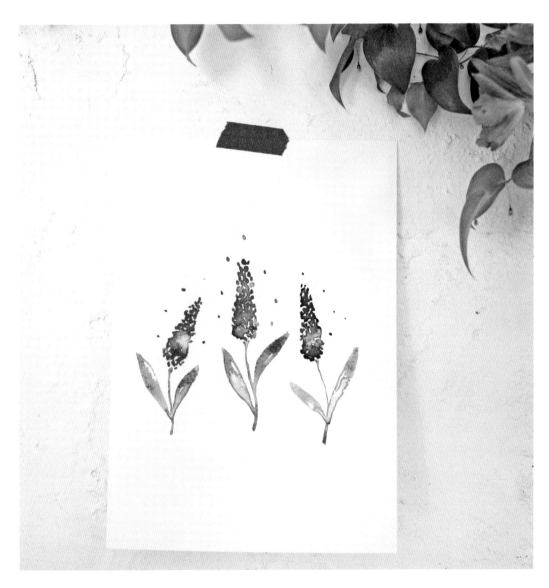

 Lilac, Blue gray, Leaf green
기법 | 점 찍기, 물 떨어뜨리기

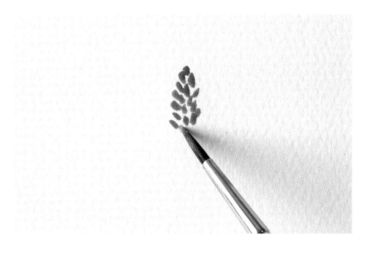

1

붓을 물에 적신 후 연보라색 물감을 묻힙니다. 물은 종이에 점을 찍었을 때 물방울이 살짝 맺히는 정도가 좋아요. 세로로 점을 찍어 내려갈 건데요. 위쪽은 붓을 세워서 작은 점으로 찍어주세요.

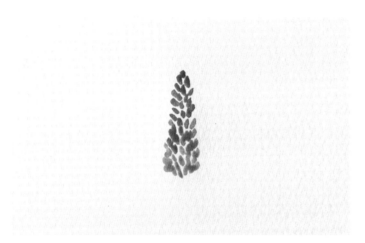

2

아래로 갈수록 붓을 눕혀 좀 더 큰 점으로 찍습니다. 아래쪽 점이 크면 안정감이 생긴답니다.

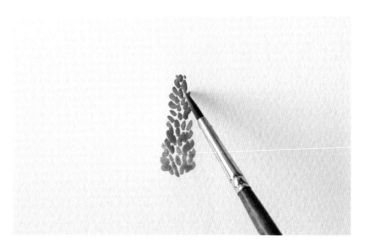

3

처음에 찍은 색과 비슷한 계열에서 조금 더 밝거나 어두운 색을 선택합니다. 그러면 색을 조합하기 쉽거든요. 연보라색을 썼다면 더 연한 분홍색, 하늘색, 진한 보라색 등을 선택하면 되겠죠.
먼저 찍은 연보라색 점의 물기가 마르기 전에, 점 사이사이 비어 있는 부분을 채운다 생각하고 콕콕 찍어줍니다.

4

흰 부분만 칠하려고 해도 물기 때문에 자연스럽게 두 가지 색이 섞일 거예요. 괜찮아요. 서로 섞여야 1 + 1 = 2가 아니라 3~4가지 색감이 나오고, 자연스러운 면이 잡힙니다. 섞이는 것을 두려워하지 마세요.

5

두 가지 색을 더 자연스럽게 섞이게 하고, 물맛을 주기 위해 라벤더 꽃 아래쪽에 물 한 방울을 떨어뜨립니다. 멀리서 탁 하고 떨어뜨리는 게 아니라 물을 머금은 붓을 살짝 대주기만 해도 된다는 거, 아시죠? 그리고 그림이 좀 더 화사해 보이도록 라벤더 주위에 연보라색으로 작은 점을 톡톡 찍어주세요.

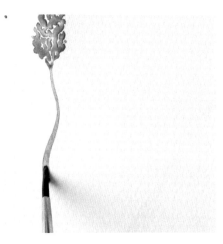

6

줄기는 아래로 내려갈수록 굵게 그립니다. 붓을 세워 그리기 시작하다가 아래로 내려갈수록 약간씩 눕히면 자연스럽게 표현할 수 있어요.

7
줄기 옆에 길죽한 잎을 그립니다.

8 줄기와 잎에 물을 한두 번 떨어뜨립니다. 깨끗이 헹군 붓
을 줄기와 잎 위에 톡 대면 알아서 물감이 묻은 부분을
따라 물길이 생깁니다.

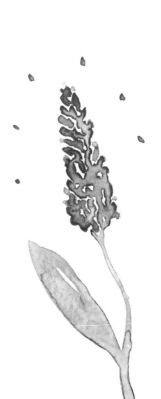

완 성

같은 방식으로 색깔만 바꿔 그려도 다른 꽃으로
변신해요. 황토색은 벼가 되고, 빨간색은 사루비
아가 된답니다.

흐드러지는 라일락

Lilac in full bloom

봄날, 골목길마다 향기롭게 흐드러지는 라일락.
세세하게 그리기보다 흐드러지는 느낌을 표현하기로 해요.
앞에서 그린 라벤더와 같은 방식으로 그립니다.

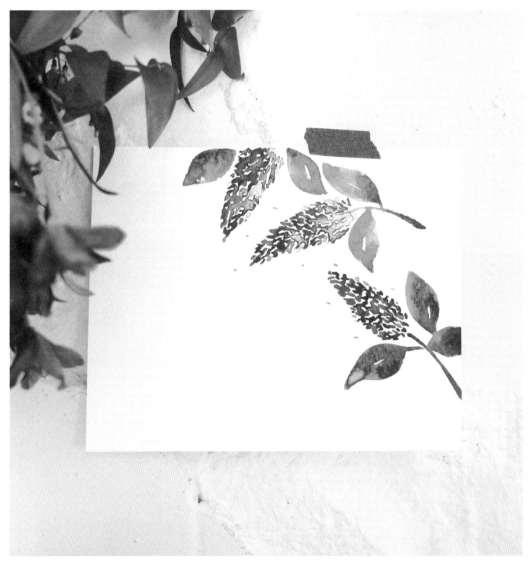

Lilac, Permanent violet, Sap green, Vandyke brown
기법 | 점 찍기, 물 떨어뜨리기

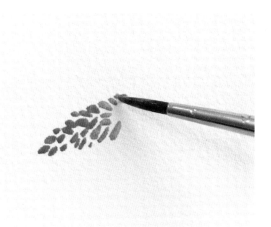

1

연보라색 물감으로 점을 찍어 꽃잎을 그립니다. 라벤더가 위에서 아래 방향으로 점을 찍었다면, 라일락은 왼쪽에서 오른쪽으로 점을 찍어나갑니다. 꽃의 끝 부분은 붓을 세워서 작은 점으로, 꽃 모양이 굵어질수록 붓을 살짝 눕혀 앞서 그린 것보다 큰 점으로 찍어주세요.

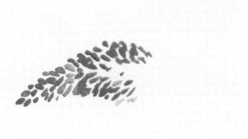

2

라일락은 위에서 아래로 흐드러지게 떨어지잖아요. 꽃의 전체 라인이 휘어 있는 곡선이라는 걸 생각하고 그 안에서 자유롭게 점을 찍으세요.

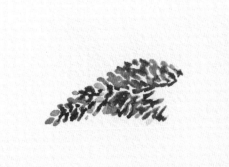

3

두 번째 색을 가져옵니다. 처음 찍은 색과 비슷한 계열로 조금 더 밝거나 어두운 색을 선택하면 조합이 쉽다고 했었죠? 연보라색이니까 더 연한 분홍색이나, 진한 보라색을 선택하면 됩니다. 섞이는 걸 두려워 말고 첫 번째 색이 마르기 전에 점을 찍어주세요.

 한 가지 색으로만 완성해도 되지만, 이렇게 비슷한 다른 색을 섞어 쓰면 자연스럽게 명암과 색 변화가 표현되어서 밋밋함이 줄어들어요.

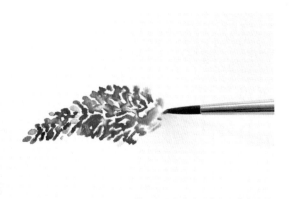

4

붓을 물에 헹군 후 꽃의 끝쪽(줄기 쪽)에
톡 하고 물을 떨어뜨려주세요.

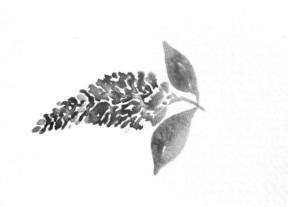

5

초록색으로 줄기를 짧게 그린 후, 양쪽으
로 잎을 그립니다. 잎사귀 중간에 하얗게
빈 부분이 있어도 괜찮아요. 너무 꽉 채운
것보다 손그림 느낌이 살아서 자연스러
워 보여요.

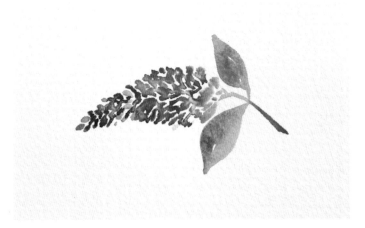

6

가지는 줄기가 끝난 부분에 이어 갈색으
로 그립니다.

7

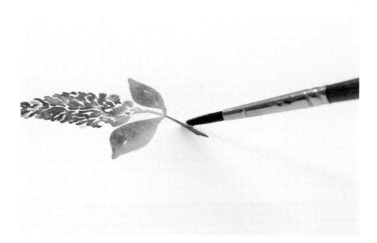

녹색 줄기와 가지의 경계에 물을 살짝 떨어뜨리면 갈색과 자연스럽게 섞여서 나뭇가지와 줄기가 경계 없이 완성됩니다.

8

연보라색으로 라일락 주변에 점을 콕콕 찍어주세요. 바람에 날리는 꽃잎처럼 표현할 수 있어요.

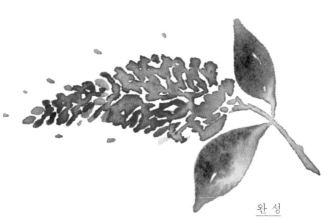

완 성

꽃을 여러 개 그리면 담벼락 너머로 흐드러지는 라일락처럼 보인답니다.

싱그러운 여름 나무

Fresh Tree

바라보는 이의 눈도 마음도 싱그럽게 하는 연두빛 나무.
무성한 잎들을 점 찍기와 물 번짐으로
쉽게 그릴 수 있어요.

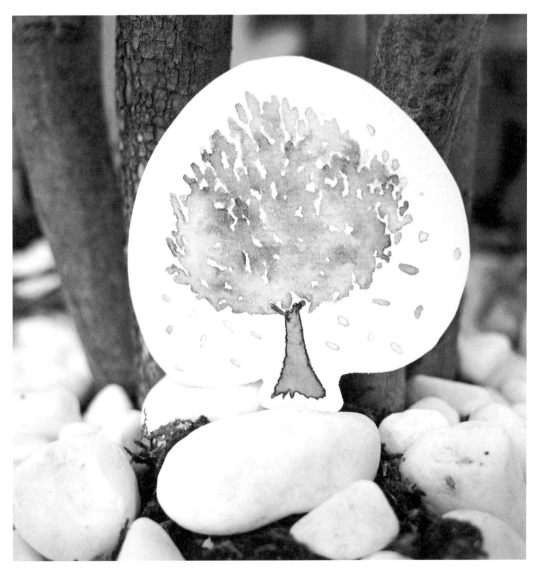

 Leaf green, Sap green, Vandyke brown
기법 | 점 찍기, 물 떨어뜨리기

1
붓에 물을 충분히 적신 후 녹색 물감을 묻혀줍니다. 종이에 점을 찍었을 때 이렇게 물방울이 맺힐 정도로 물이 많아야 해요.

2
붓을 눕혀서 크게 점을 찍습니다. 나무의 면적이 넓으니 크게 찍어야 금방 끝낼 수 있어요. 붓에 물을 많이 적셔야 하는데요. 그리는 도중에 물을 많이 묻혀주면 번짐 덕분에 금세 채울 수 있어요.

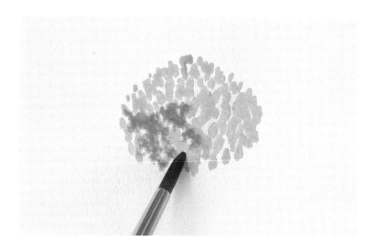

3
나무 모양이 대략 둥그렇게 완성되었다면 처음 찍은 점들이 마르기 전에 더 진한 녹색 물감을 선택해서 군데군데 더 찍어줍니다. 두 가지 색이 자연스럽게 섞이게 해주세요.

4

가장자리는 물이 마르기 전에 붓을 세워서 작은 점들로 잎을 채워주세요. 좀 더 여리여리한 잎의 느낌이 나요.

5

나무 아랫부분에 물을 한 방울 떨어뜨려주세요.

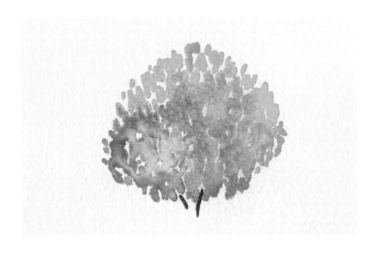

6

나뭇가지 두 개를 얇게 그린 뒤 붓을 눕혀 아래로 내려오며 나무 기둥을 그립니다.

7

나무 기둥에도 깨끗한 물을 한 방울 떨어
뜨려 가장자리 선을 자연스럽게 만들어
주세요.

8

붓을 세워 주위에 작은 점들을 찍어주면
잎이 바람에 날리는 것처럼 표현할 수 있
어요.

완 성

둥글게 그린 나무의 형태를 변형하거나, 기
둥의 굵기와 키를 다르게 하는 등 조금씩만
바꿔 응용하면 다양한 스타일의 나무를 그릴
수 있어요.

봄을 기다리는 산수유
Cornelian Cherry Tree

잘 보이지 않을 정도로 작지만 사랑스러운 산수유 꽃,
노란 에너지로 주변을 가득 채우는 산수유 꽃을
우리는 마음의 눈으로 원래의 꽃보다 조금 더 크게 그려보기로 해요.

 Naples yellow, Permanent yellow orange, Brown, Horizon blue
기법 | 점 찍기, 물 떨어뜨리기

1

붓에 물을 적신 후 노란색 계열 물감을 선택하세요. 산수유 꽃은 굉장히 작잖아요. 붓을 세워서 작은 점 세 개를 오리발 모양으로 찍어줍니다.

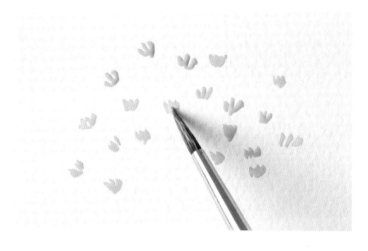

2

딱 정해진 모양대로 그릴 필요 없으니 여기저기 자유롭게 찍어주세요.

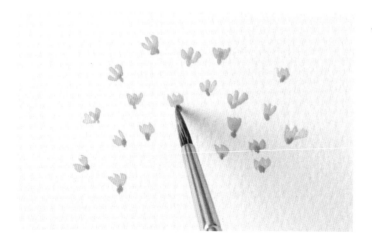

3

한 가지 색만 쓰면 심심하니까 진한 노란색으로 꽃잎 아래쪽을 닫아주듯 점을 하나씩 찍습니다.

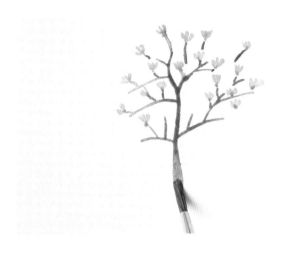

4

여기저기 찍은 꽃잎 뭉치들에 가지를 그릴 건데요. 붓을 세워 얇은 선으로 그립니다. 이 가지들을 중앙으로 모이게 해서 기둥으로 연결해줄 거예요. 그걸 유념하고 선을 그어주세요. 가지를 그린 후엔 물 한 방울도 떨어뜨려주세요.

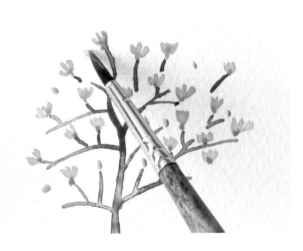

5

가지를 그린 뒤에 허전해 보이는 곳이 있다면 꽃과 가지를 더 그려줍니다. 군데군데 노란색으로 점만 찍어도 훨씬 풍성해 보이는 꽃 나무가 됩니다.

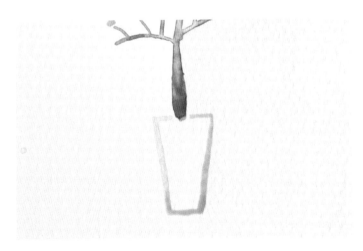

6

작은 나무가 심어져 있는 화분을 그려봅시다. 먼저 기둥 아래쪽에 하늘색으로 화분 테두리를 그리세요.

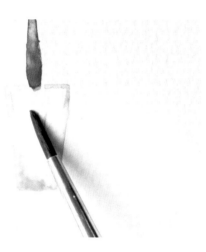

7
붓을 헹궈 물로만 화분 속을 반쯤 채우면 자연스럽게 화분 테두리의 색이 화분 안으로도 번져 들어옵니다.

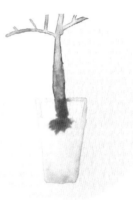

8 다시 갈색 물감으로 기둥의 끝부분을 화분 안쪽까지 이어서 그려주세요. 화분 속 하늘색과 자연스럽게 섞이며 마치 뿌리 같은 문양이 나올 거예요.

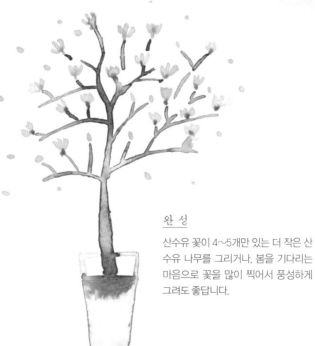

완 성
산수유 꽃이 4~5개만 있는 더 작은 산수유 나무를 그리거나, 봄을 기다리는 마음으로 꽃을 많이 찍어서 풍성하게 그려도 좋답니다.

수줍은 라넌큘러스
Shy Ranunculus

파스텔 빛의 라넌큘러스 많이들 좋아하시죠?
수많은 꽃잎이 겹쳐져 있어 자세히 그리려면 어렵지만
동그랗고 여리여리한 느낌만 표현해도 충분해요.

 Shell pink, Brilliant pink, Leaf green
기법 | 물 스케치, 물 떨어뜨리기

1

물통에 붓을 푹 담궜다가 뺀 그 상태로 원을 그립니다. 물감보다 물로 먼저 그리는 걸 '물 스케치'라고 부르기로 했던 거 기억하죠?

2

분홍색을 묻힌 붓으로, 물 스케치한 원의 가운데부터 시작해 달팽이 모양으로 점점 크게 칠해줍니다.

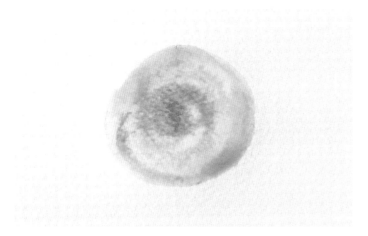

3

조금 더 진한 분홍색으로 원의 한가운데에 톡 대주세요. 물감이 자연스럽게 번지는 모습이 예쁘죠?

4

물이 마르기 전에 진한 분홍색이 묻은 붓을 세워 얇은 선으로 달팽이 모양을 그립니다. 물 때문에 번져서 선이 또렷하게 남지는 않을 거예요.

Tip 물이 마르기 전에 두 번째 달팽이가 원까지 그려야 합니다. 그렇지 않으면 선이 또렷하게 남아서 어색해 보여요.

5

연두색으로 원의 경계선부터 아래쪽으로 내려가며 줄기를 그릴 거예요. 원에 연두색 물감이 닿자마자 살짝 번질텐데요. 이건 꽃받침처럼 보일 테니 크게 신경쓰지 마세요.

Tip 혹시 연두색이 너무 많이 번졌다면 붓을 깨끗이 헹구고 물기를 닦은 다음 번진 부분을 살짝 닦아내면 됩니다.

6

꽃받침을 그렸던 연두색으로 줄기를 그립니다. 붓을 세워 얇은 곡선을 그리기 시작해, 아래로 내려갈수록 붓을 눕히며 두껍게 그려주세요. 줄기를 그린 뒤에는 물 한방울을 톡 떨어뜨립니다.

7

잎사귀를 그린 후 물을 한 방울 떨어뜨립니다.

Tip 물이 많은 상태로 잎을 그렸다면 다시 물을 떨어뜨릴 필요는 없어요.

8 붓을 헹궈 물기를 닦아낸 후 끝을 뾰족하게 만드세요. 달팽이 모양으로 움직이며 꽃 부분을 슬쩍 닦아내듯 합니다. 그 부분의 꽃잎 결이 더 살아날 거예요.

완 성

동그라미의 크기와 색을 다양하게 그려보세요. 진한 색보다는 노란색이나 오렌지색처럼 부드러운 색이 더 잘 어울려요.

동글동글 연두 나무
Round Tree

물 스케치 위에 색이 자연스럽게 번지는 나무를 그려봐요.
물이 저절로 만들어주는 번짐과 색의 변화 덕분에
손을 적게 쓰고도 풍성한 나무를 그릴 수 있어요.

 Leaf green, Sap green, Vandyke brown
기법 | 물 스케치, 물 떨어뜨리기

1

붓에 물을 흠뻑 적신 후 종이 위에 동그랗게 물 스케치를 합니다. 정확하게 동그란 모양이 아니라 약간 찌그러져도 돼요.

2

다시 붓에 물을 흠뻑 적셔서 연두색을 묻힙니다. 물 스케치 위에 스프링 모양을 그리듯 둥글둥글하게 움직이며 자유롭게 색칠하세요. 가운데 하얗게 비는 부분이 생겨도 돼요.

3

진한 녹색으로 나무 아랫부분에서 시작해 위쪽으로 긴 삼각형 모양을 그리듯 톡톡 치며 올라오세요. 물 스케치를 했기 때문에 가운데만 몇 번 쳐줘도 양쪽으로 넓게 번질 거예요.

4

붓을 헹군 후 깨끗한 물방울을 톡 떨어뜨
릴게요. 정확히 어디라고 정해져 있는 건
아니고요. 밋밋해 보이는 곳에 떨어뜨리
면 돼요. 물 스케치 위에 그린 그림은 우
연이 만들어준 문양이 매력이니 망칠까
봐 겁내지 마세요.

5

물기가 마르기 전에 처음에 사용했던 연
두색으로 나무 가장자리에 작은 스프링
을 그리듯 꼬불꼬불 선을 그립니다.

6

나무 아래쪽에 한 톤 더 진한 녹색으로 두
세 군데 점을 찍어주세요. 나무의 색이 더
다채로워질 거예요.

7

붓을 눕히면서 나무 기둥을 그립니다. 얇은 선으로 나뭇가지 두어 개를 그리고, 마무리로 기둥에 물 한 방울을 떨어뜨려주세요.

8 붓을 세워서 나무 주변에 길고 짧은 다양한 길이의 잔디를 그립니다.

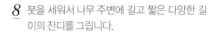

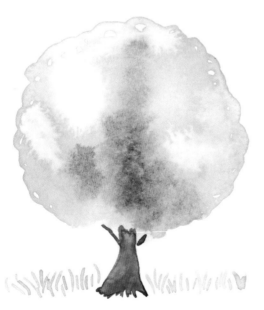

완 성

물 스케치로 그린 그림은 물이 다 마른 후에 물의 문양이 확연해지기 때문에 더 예뻐져요. 마를 때까지 조금만 기다려보세요.

여름을 담은 수국
Hydrangea in Summer

여름날을 기다리게 하는 맑은 수국.
수국 한 송이만 그리려다가 그 매력에 빠져
어느새 아름다운 수국 길을 그리고 있는 자신을 발견할지도 몰라요.

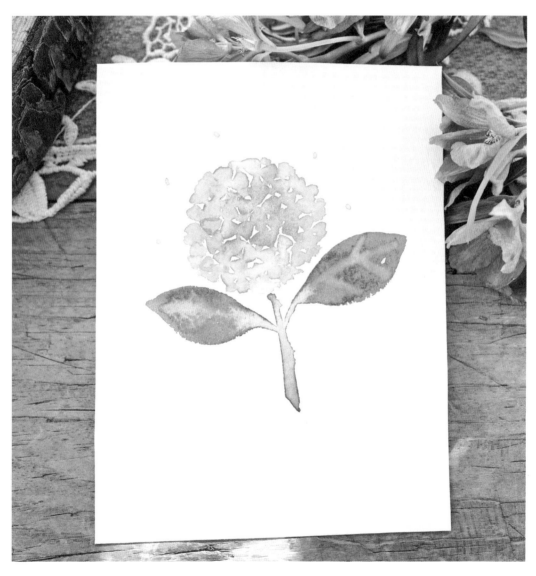

 Horizon blue, Lavender, Permanent Green
기법 | 점 찍기, 물 떨어뜨리기

1

붓에 물을 충분히 적신 후 하늘색 물감을 묻힙니다. 물방울이 살짝 맺힐 만큼이면 돼요. 꽃잎을 그릴 건데요. 가장자리가 뾰족하지 않은 세모를 거꾸로 그린다 생각하고 사진처럼 세모 4개를 그려주세요. 꼭 네 잎 클로버 같죠.

2

물기가 마르기 전에 이어서 꽃을 더 그립니다. 붓에 물을 충분히 머금고 그리면 천천히 그려도 마르지 않아요.

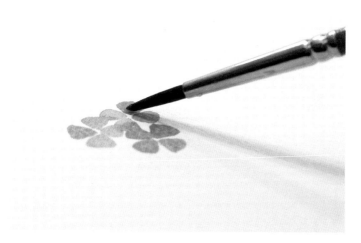

3

그리는 중간중간 꽃잎 위에 물을 톡 떨어뜨려주세요.

Tip 중간중간 물을 떨어뜨리면 똑같은 모양의 꽃잎일지라도 다른 문양이 생겨요. 그림이 마르지 않아서 다음 꽃을 이어 그리는 것도 편하고요.

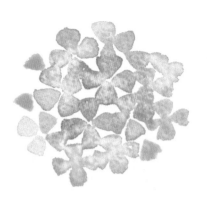

4

조금 진한 하늘색이나 연보라색도 섞어 색을 다양하게 써봅니다. 꽃잎이 모여 전체적으로 동그란 형태가 되게 해주세요.

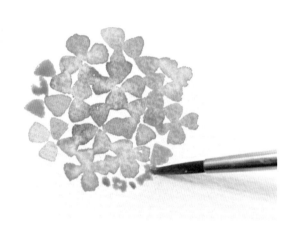

5

꽃잎이 얼추 채워지면 가장자리에 작은 점을 찍어서 전체적으로 동그란 형태가 되게 합니다.

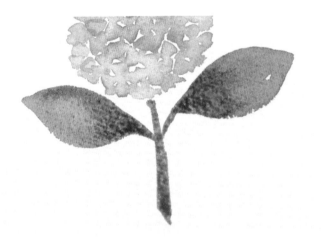

6

줄기를 그린 뒤 깻잎처럼 넓은 잎사귀를 그립니다.

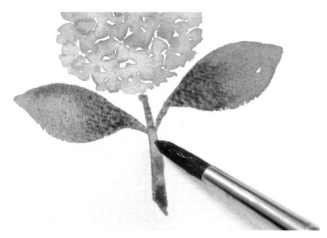

줄기와 잎에 물을 떨어뜨립니다.

8 붓을 깨끗이 헹궈 물기를 닦은
후 잎사귀 위에 잎맥을 그려주
세요.

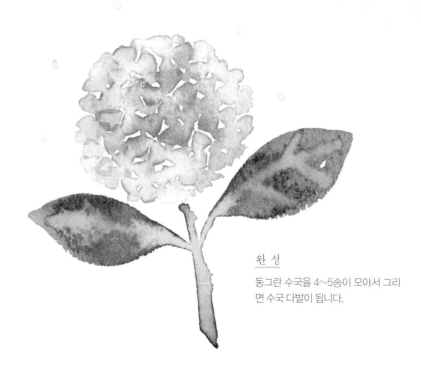

<u>완 성</u>
동그란 수국을 4~5송이 모아서 그리
면 수국 다발이 됩니다.

작고 여린 사과꽃
Apple Blossom

작고 여려서 더 예쁜 사과꽃입니다.
다섯 개의 꽃잎으로 이뤄진 기본 꽃이어서
색만 바꾸면 다양한 꽃을 그릴 수 있어요.

 Shell pink, Brilliant pink, Naples yellow, Leaf green
기법 | 점 찍기, 물 떨어뜨리기

1

노란 물감으로 톡톡 점을 찍어주세요. 꽃의 수술이 될 부분이에요.

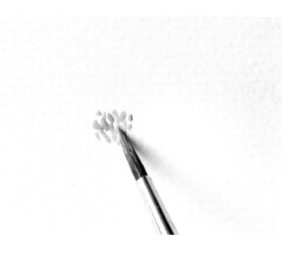

2

분홍 물감으로 꽃잎 5장을 그릴 건데요. 꽃잎 모양은 모두 똑같지 않아도 돼요. 크기만 비슷하게 그립니다.

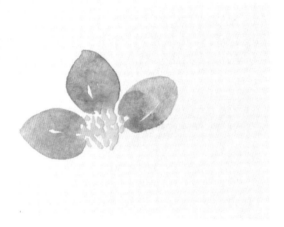

Tip 두 가지 색이 섞이는 걸 겁내지 말아요. 분홍색과 노란색이 섞이면 여리여리한 복숭아색 느낌의 중간톤이 생겨서 더 예뻐요.

3

꽃잎을 3장쯤 그렸을 때 꽃잎의 물이 말라버릴 수도 있어요. 붓을 물에 헹군 후 깨끗한 물방울을 꽃잎마다 떨어뜨려주세요. 물에 적신 붓을 톡 대주면 돼요.

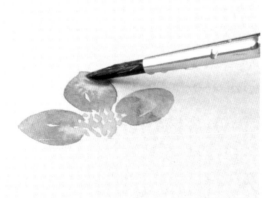

4

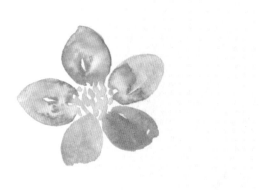

붓에 물기가 많은 상태에서 다시 분홍색을 묻혀 나머지 꽃잎 2장을 더 그립니다. 똑같이 물을 한 번씩 떨어뜨려주고요.

5

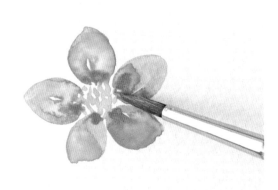

물이 마르기 전에 조금 더 진한 분홍색으로 꽃잎 안쪽을 톡톡 쳐주세요. 단순하게 그린 꽃이지만, 서로 똑같은 잎 하나 없이 다양하게 표현되었죠? 물을 떨어뜨리거나 더 진한 색을 톡톡 쳐주는 것만으로도 더 많은 색을 쓰고 손이 간 것 같은 그림을 그릴 수 있어요. 모든 변화는 물이 마른 후 확인할 수 있답니다.

6

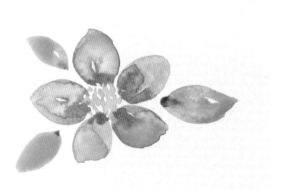

꽃 주변에 연두색으로 잎을 그립니다. 잎의 끝쪽에 진한 녹색으로 살짝 점을 찍어주세요. 자연스럽게 번지며 예쁜 잎으로 변할 거예요.

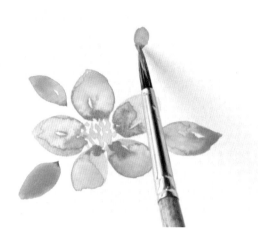

7

허전하지 않게 꽃 위쪽에 분홍색 물감으로 꽃봉오리 같은 작은 동그라미를 그립니다. 꽃봉오리 끝에도 진한 분홍색으로 점을 톡 찍습니다.

8

꽃봉오리와 사과꽃을 연두색 줄기로 연결하세요.

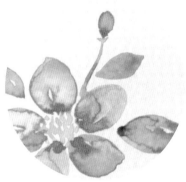

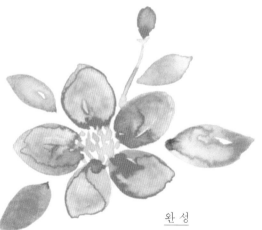

완 성

사과꽃 아래에 떨어지는 꽃잎 하나를 더 그리면 장식 효과를 줄 수 있어요. 꽃을 그렸던 분홍색과 진한 분홍색으로 그립니다.

바스락거리는 마른 꽃
Dry Flowers

같은 꽃이나 리스도 한 톤 어두운 색으로 그리면
빈티지한 드라이플라워 같은 느낌을 줄 수 있어요.
잘 마른 보라빛 드라이플라워 한 다발을 그려보세요.

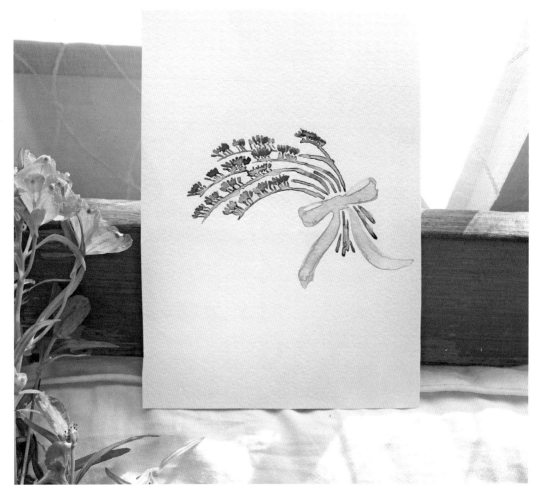

 Lilac, Permanent violet, Horizon blue, Davy's gray
기법 | 점 찍기, 물 떨어뜨리기

1

연보라색 물감으로 짧은 선 5~6개를 다 닥다닥 붙여 그린다 생각하며 선을 긋습니다. 이 선끼리 번지며 하나의 꽃 형태로 변하게 돼요

2

연보라색으로 그어놓은 선들 사이에 더 진한 보라색으로도 선을 몇 번 더 그어주세요. 포인트만 주는 거니까 연보라색보다는 적게 긋습니다.

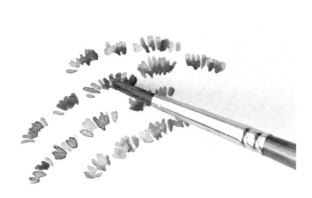

3

톤 다운된 녹색으로 보라색 꽃 바로 아래에 짧은 선을 3~5개씩 그려주세요. 꽃의 짧은 줄기가 되어줄 부분이에요. 가로로 선을 그어 이 짧은 줄기들을 연결하는 긴 줄기를 그립니다.

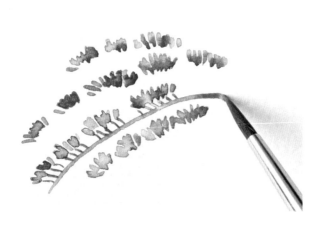

4

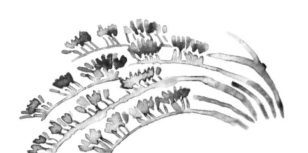

리본으로 묶은 꽃다발을 그릴 거니까, 긴 줄기들이 한곳으로 모이도록 합니다. 줄기를 그린 후에는 붓을 깨끗이 헹궈 긴 줄기마다 물을 톡 대주세요. 물이 번지면서 가운데는 하얗게 비고 따로 놀던 선들이 이어지게 될 겁니다. 줄기의 물이 연보라색 꽃까지 번져 올라가도 놀라지 마세요.

5

줄기까지 그렸는데도 비어 보이는 곳이 있다면 보라색 꽃과 줄기를 더 그립니다. 스케치를 따로 하지 않기 때문에 언제든지 꽃을 추가할 수 있어요.

6

물을 많이 머금은 붓에 하늘색 물감을 묻혀서 리본을 그립니다. 가운데 작은 사각형을 그린 다음, 양쪽에 누운 삼각형을 그려 리본을 완성합니다. 마지막으로 아래로 떨어지는 리본끈까지 그려주세요. 리본 그리는 법은 114쪽에 자세히 설명해두었어요.

7

리본 가운데 있는 작은 사각형과 리본끈
에 각각 물을 떨어뜨려주세요.

8 리본이 완성되면 리본 아래로
빠져나온 줄기를 그립니다.

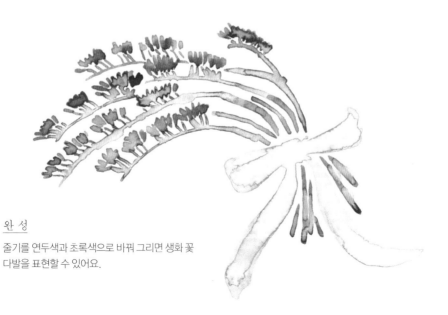

완 성

줄기를 연두색과 초록색으로 바꿔 그리면 생화 꽃
다발을 표현할 수 있어요.

해를 닮은 해바라기
Sunny Sunflower

한여름 반짝 열정적으로 피었다가 지는 해바라기.
그 아쉬움 달래기 위해 시들지 않는 그림으로 남겨보세요.
노랗게 활짝 핀 해바라기 그림이 공간을 밝게 해줄 거예요.

 Vandyke brown, Naples yellow, Permanent yellow orange, Sap green
기법 | 점 찍기, 물 떨어뜨리기

1

물을 흠뻑 머금은 붓에 갈색을 묻혀 해바라기 씨를 그립니다. 전체적으로 동그란 모양이 되도록 점을 채우세요.

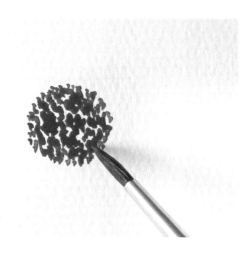

2

더 진한 갈색으로 사이사이에 점을 찍어 색감을 다채롭게 해주세요.

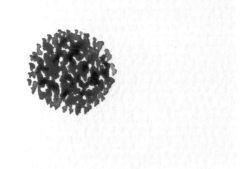

3

해바라기는 꽃잎이 크죠. 씨앗 주변에 노란색 물감으로 꽃잎을 길게 그립니다. 꽃잎에 비어 있는 하얀 부분이 사이사이 보여도 돼요. 혹시 갈색이 번지더라도 마르고 나면 자연스럽게 연결되어 보일 테니 그냥 두세요. 만일 눈에 거슬릴 만큼 많이 번졌다면 물기를 닦은 깨끗한 붓으로 꾹 눌러 흡수시키세요.

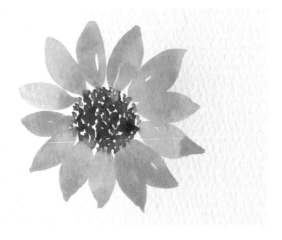

Tip 꽃잎 사이의 간격은 완전히 붙어도 되고 떨어져도 돼요. 또 꽃잎이 똑바로 뻗어나가지 않고 약간 휘어도 괜찮습니다.

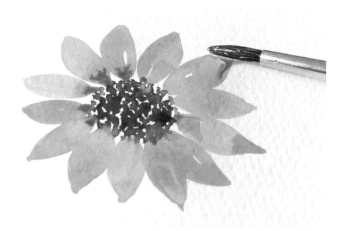

4

꽃잎 끝에 물을 떨어뜨립니다. 모든 꽃잎
에 물을 떨어뜨릴 필요는 없고요. 두세 군
데만 떨어뜨려 변화를 주세요.

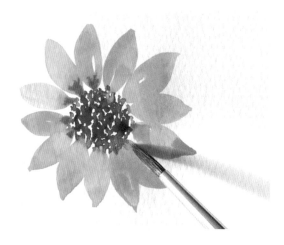

5

꽃잎의 안쪽(씨앗 쪽)에는 노란색보다 진
한 주황색을 톡톡 쳐서 번지게 합니다. 아
직 물이 마르지 않은 꽃잎에만 찍어도 괜
찮습니다.

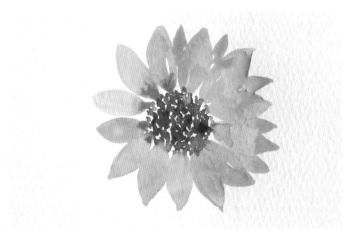

6

꽃잎 사이사이에 작은 꽃잎을 그려주세
요. 마치 꽃잎이 겹겹이 싸인 것처럼요.
처음 그렸던 꽃잎의 2분의 1 정도 크기면
됩니다.

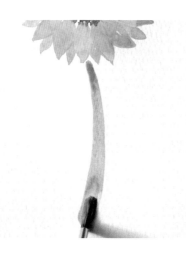

7

줄기는 조금 두껍게 일자로 그린 후, 물 한 방울을 톡 떨어뜨려 입체감을 주세요.

<u>8</u> 잎도 크게 그립니다. 잎과 줄기가 만나는 지점에는 더 진한 녹색을 톡톡 찍어서 입체감을 주세요. 잎사귀에도 물 한 방울 톡 떨어뜨리고요.

완 성

시들지 않을 튼튼한 해바라기가 완성되었어요. 똑같은 방식으로 갈색 씨앗 부분은 작게, 줄기는 가늘게 그리면 코스모스가 되어요.

한겨울의 열정 동백꽃
Camellia Flower

흰 눈 속에서도 새빨갛게 활짝 피고, 그 모습 그대로 낙화하는
동백의 강한 아름다움을 종이 위에 그려보세요.
강렬한 색감으로 보는 이의 시선을 사로잡는 꽃입니다.

 Permanent Yellow, Permanent Red, crimson, Permanent Green no.2
기법 | 점 찍기, 물 떨어뜨리기

1

노란색으로 점을 톡톡톡 찍어주세요. 점들이 모여 둥근 원처럼 보이도록요. 너무 크게 그릴 필요는 없어요.

2

노란색 점들의 주위를 감싸듯 빨간 꽃잎을 3장 그립니다. 꽃잎마다 크기와 모양이 똑같을 필요는 없어요. 가운데가 노랗고 꽃잎이 빨간색인 꽃은 웬만하면 동백꽃처럼 보인답니다.

3

더 진한 빨간색으로 꽃잎 안쪽을 톡톡 찍어줍니다. 다 마르고 나면 자연스럽게 물들면서 깊이감이 생길 거예요. 혹시 노란 점과 섞여 번진다면 물기가 없는 깨끗한 붓으로 물감을 흡수하게 해주세요.

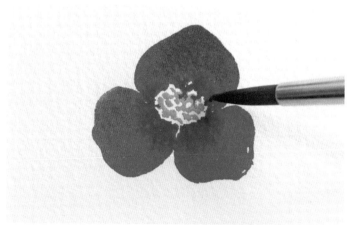

4

뒤에 숨어 있는 꽃잎도 그립니다. 꽃잎이 겹치는 라인을 살짝 비워두면 마치 흰 선을 그은 것처럼 보여요.

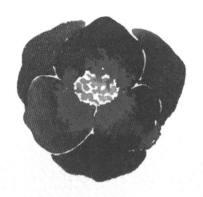

5

붓을 깨끗이 헹군 후 물기를 닦아주세요. 그 붓으로 꽃잎의 안쪽을 슬쩍 닦아냅니다. 닦인 부분이 마치 빛에 반사되는 것처럼 표현할 수 있어요.

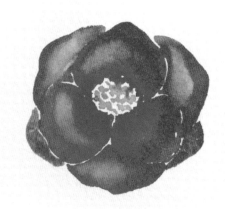

6

빨간색과 어울리는 진한 녹색 계열로 잎을 그립니다. 물 한 방울을 떨어뜨리고, 잎사귀 안쪽은 진한 녹색으로 톡톡 찍어주세요.

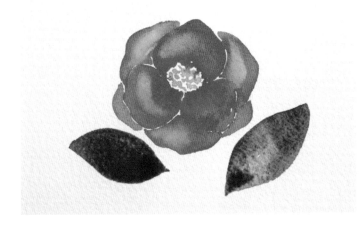

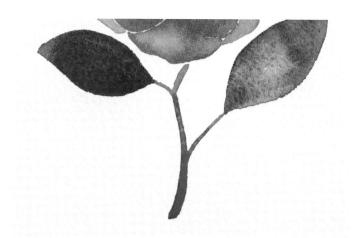

7

줄기 없이 잎을 나뭇가지와 바로 연결해
줄 거예요. 색이 섞여도 괜찮으니 잎사귀
끝부터 이어서 그립니다. 가지에도 물 한
방울을 톡 떨어뜨려 입체감을 주고요.

8 붓을 깨끗이 헹궈 물기를 닦아낸 뒤, 잎
에 선을 그어 잎맥을 표현하세요.

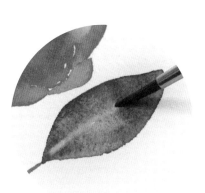

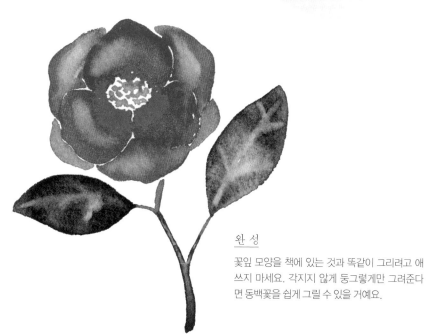

완 성

꽃잎 모양을 책에 있는 것과 똑같이 그리려고 애
쓰지 마세요. 각지지 않게 둥그렇게만 그려준다
면 동백꽃을 쉽게 그릴 수 있을 거예요.

Class 2

캘리그라피와
어울리는
작은 그림

정성들여 예쁜 손글씨를 썼는데
살짝 아쉬운 느낌이 든다면
이 그림들을 함께 그려보세요.
작고 예쁜 그림이 당신의 글씨를
활짝 꽃 피울 거예요.

초록초록 잎 리스
Green Leaps

잎은 그리는 방법이 굉장히 간단한 데다가
조금씩만 변형해도 다양하게 그릴 수 있어 활용도가 높아요.
손글씨 옆에 그리거나, 여러 개를 엮어 리스로 그려도 좋아요.

Various green
기법 | 점 찍기, 물 떨어뜨리기

1

붓을 세워 얇은 선을 그립니다. 반듯한 직
선보다는 살짝 휜 곡선으로 그리면 부드
러워 보여요.

2

줄기 끝에 잎을 하나 그린 후, 줄기 좌우로
여러 개를 그려나가세요. 좌우의 잎 모양
을 똑같이 맞추려고 애쓰지 않아도 돼요.

3

잎을 다 그렸다면 깨끗이 헹군 붓에 물을
묻혀 줄기와 잎에 톡톡 대줍니다. 물이 번
지는 정도에 따라 문양과 색감, 밝기가 다
양하게 표현될 거예요. 이렇게 첫 번째 잎
이 완성되었습니다.

Tip 그리는 데 시간이 오래 걸려서 다 그릴 때
쯤 물기가 말라버릴 것 같다면, 귀찮더라도
한 개를 그릴 때마다 붓을 헹궈 물을 떨어
뜨리세요.

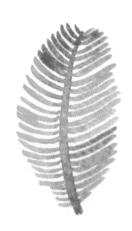

두 번째 잎을 그려볼게요. 가운데 줄기를 그린 후, 붓을 세워 얇은 선으로 위에서부 터 아래까지 채워주세요. 선의 길이는 짧 게 시작해서 점점 길어졌다가 중간 이후 아래로 내려가며 다시 짧아집니다.

5

마찬가지로 줄기 반대쪽도 채웁니다. 이 런 모양의 잎은 하나만 크게 그리면 열대 식물 같은 느낌이 나고, 작게 그리면 꽃들 사이의 허전한 틈을 채우기에 좋은 꾸밈 재료가 됩니다.

6

세 번째 모양의 잎인데요. 줄기를 그리고 물을 떨어뜨린 뒤, 줄기 끝에 밝은 연두색 으로 동그란 잎을 그립니다.

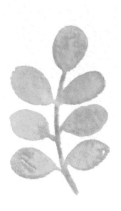

7

같은 모양의 잎을 여러 개 더 그리세요. 싱그럽고 동그란 연두색 잎은 여리여리한 꽃들과 잘 어울려요.

 녹색이 감도는 그레이 계열 물감으로 잎을 그리면 유칼립투스나 드라이플라워 소재를 표현할 수 있어요.

8

계속해서 네 번째 모양의 잎을 그려볼까요? 끝 모양이 부드럽고 뭉툭한 것이 특징인 잎이에요. 여리여리한 연두색으로 그려보세요. 줄기 끝에 양쪽으로 잎 두 개를 먼저 그립니다.

9

양쪽의 잎을 일자로 맞춰 그립니다. 잎이 작고 많으니까 하나하나 물을 떨어뜨리기는 어려워요. 줄기 가운데에만 톡 떨어뜨려주세요.

10

다섯 번째 잎은 끝이 뾰족한 모양의 잎이에요. 청록색처럼 진한 색과 어울리고, 겨울 느낌이 나는 잎이랍니다. 붓 끝을 세워 잎 끝이 얇고 뾰족하게 해주세요. 잎 사이의 간격은 촘촘하게 그립니다.

11

잎을 모두 그린 후 줄기에만 물을 떨어뜨리면 자연스럽게 잎까지 연결되어 퍼집니다.

12

앞에서 배운 다양한 잎들을 연결해서 잎 리스를 그려볼게요. 배운 것들을 연결만 하면 되니까 어렵지 않을 거예요. 다만 리스의 둥근 모양이 찌그러질 수도 있으니 연필로 살짝 원을 그려놓고 그 선 위에 잎을 채워나가면 편해요. 아래쪽에 큰 잎을 두 개 그리세요.

13

큰 잎 바로 위에 또 다른 모양의 잎을 연결해서 그릴 건데요. 위로 올라갈수록 크기를 작게 그려주세요.

Tip 리스의 구도는 참고하되 잎사귀 모양을 똑같이 따라 그릴 필요는 없어요. 앞에서 배운 여러 가지 잎 중에서 쉽게 잘 그려졌던 걸 선택해 그리면 됩니다.

14 양쪽에 각각 3단으로 잎을 쌓아 그리세요. 위로 갈수록 크기가 작아진다는 점 잊지 마시고요.

꽃같은 그대
나무같은 나를 믿고
길을 나서자

<u>완 성</u>

잎의 모양이나 색을 바꾸면 새로운 느낌의 리스를 그릴 수 있어요. 더 다양하게 그려보세요.

아기자기한 꽃장식
Charming Floral Decorations

작은 동그라미로 그리는 귀여운 꽃장식이에요.
카드의 위쪽 중앙에 한 개만 그려줘도 금방 허전함이 사라져요.
여러 가지 색으로 다양하게 그려보세요.

 Naples yellow, Permanent yellow orange, Brilliant pink, Leaf green, Vandyke brown
기법 | 물 떨어뜨리기

1

진한 노란색으로 계란프라이의 가운데 노른자 자리를 비운다 생각하고 그려주세요. 완전히 동그란 모양이 아니어도 꽃이 완성되면 자연스럽게 예뻐요.

2

주황색 물감으로 가운데 하얗게 비어 있는 곳의 경계를 톡톡 두드립니다. 주황색 물감이 점점 바깥으로 퍼져나가는 게 보일 거예요.

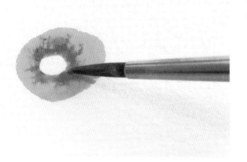

3

진한 갈색으로 비워두었던 한가운데에 점을 찍으세요. 빈 부분을 다 채울 필요는 없고요. 조금 큰 점을 찍는다고 생각하면 돼요. 이렇게 해서 조그만 꽃 하나가 완성되었어요.

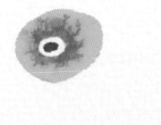

4

방금 그린 조그만 꽃을 색만 바꿔서 2개
더 그려볼까요?

5

연두색으로 줄기와 잎사귀를 그립니다.
가느다란 곡선으로 자연스럽게 꽃 사이
를 연결해주세요. 앙증맞은 꽃들과 잘 어
울리도록 줄기의 양쪽 끝은 꼬불거리게
그리세요.

6

줄기에 달린 조그만 잎들을 그려넣으세
요. 양쪽이 꼭 대칭이 아니어도 되니 자유
롭게 그립니다. 단, 꽃이 작으니까 잎이 너
무 크지 않도록 신경 써주세요.

7

물맛을 주기 위해 줄기에 물을 한 방울 톡 떨어뜨립니다. 물이 자연스러운 무늬를 만들어줄 거예요.

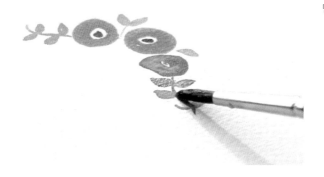

8 줄기와 잎을 그려 변형해보세요. 한 송이만 있어도 예쁘답니다.

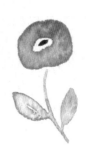

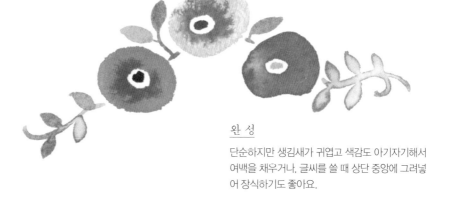

<u>완 성</u>

단순하지만 생김새가 귀엽고 색감도 아기자기해서 여백을 채우거나, 글씨를 쓸 때 상단 중앙에 그려넣어 장식하기도 좋아요.

소소한 선인장

Little Cactus

조용히 항상 같은 자리를 빛내주는 선인장.
소소한 일상을 표현하고 싶을 때 선인장을 자주 그리게 돼요.
모양도 무척 다양해서 그리는 재미도 쏠쏠하답니다.

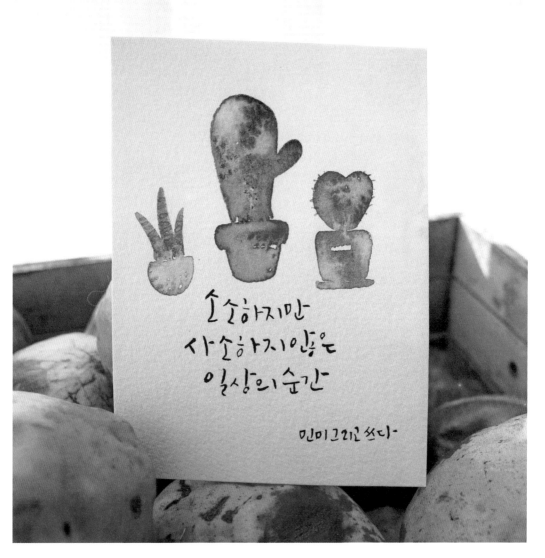

 Permanent Green no.2, Sap green, Brown
기법 | 물 떨어뜨리기

1

물을 많이 머금은 붓에 초록색을 묻혀 선인장의 동그란 몸통을 그릴 거예요. 반쪽만 먼저 그립니다.

2

나머지 반쪽을 그릴 때는 조금 다른 초록색을 사용합니다. 그러면 한 가지 색만 쓸 때보다 입체감이 생겨요.

3

조그만 혹도 달아주세요. 이렇게 혹이 달리면 더 귀엽더라고요. "안녕" 하고 인사하는 것 같아요.

4

물을 듬뿍 머금은 붓에 조금 더 진한 초록색을 묻힙니다. 선인장 몸통의 위쪽과 튀어나온 혹의 위쪽에 톡톡 찍어주세요. 물이 많아서 톡톡 찍어주기만 해도 아래까지 번질 거예요.

Tip 자연스럽게 색에 변화를 주기 위한 과정이니까 꼭 지정한 위치나 색이 아니어도 돼요. 아래쪽에도 찍어도 됩니다.

5

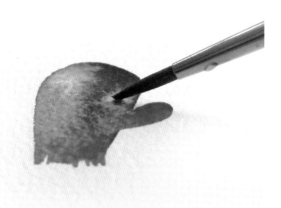

붓을 깨끗이 헹군 뒤 물만 묻혀 톡톡 한두 군데 찍어보세요. 물이 번지면서 하얀 문양을 만들어줄 거예요.

6

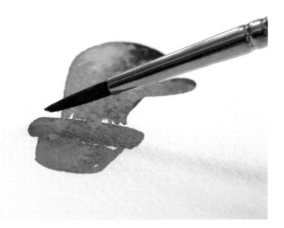

선인장 부분의 물기가 마르기를 기다리는 사이에 화분을 그립니다. 선인장과 너무 바싹 붙지 않게 조금 사이를 띄운 곳에 붓을 눕혀 두꺼운 선 하나를 그은 뒤, 화분의 아래쪽도 마저 그려주세요. 화분 아래쪽에 물을 톡 떨어뜨리면 문양이 생겨 빈티지한 느낌의 화분이 돼요.

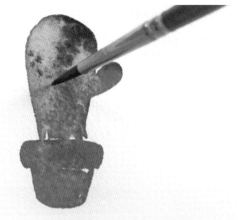

7

다시 선인장으로 돌아와 지금까지 사용한 것 중에서 가장 진한 초록색으로 톡톡 점을 찍습니다. 색에 변화도 주고 울퉁불퉁하게 튀어나온 가시 같은 느낌도 표현할 수 있어요.

8

선인장과 화분이 맞닿는 부분이 하얗게 떠 있다면 선인장 몸통을 칠했던 초록색으로 채워주세요. 물기가 많아서 갈색과 초록색이 섞일 수 있는데요. 붓을 깨끗이 헹군 뒤 물기를 없애고 번진 부분을 닦으면 돼요.

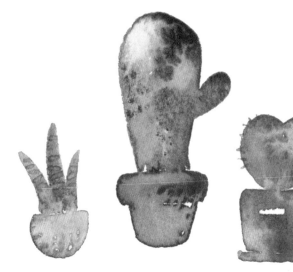

완 성

선인장은 모양만 조금씩 달라질 뿐 그리는 방식은 같아서 다양하게 응용할 수 있어요. 가시를 더 잘 보이게 그리고 싶다면 가장자리에 뾰족뾰족하게 선을 그으면 됩니다.

꽃보다 가을 낙엽
Colorful Fall Leaves

작은 낙엽 하나에도 여러 색이 섞여 물들어 있죠.
같은 나무여도 잎마다 색의 어울림이 조금씩 다르듯요.
물 스케치 위에 자연스럽게 물감을 번지게 해서 낙엽을 그려봐요.

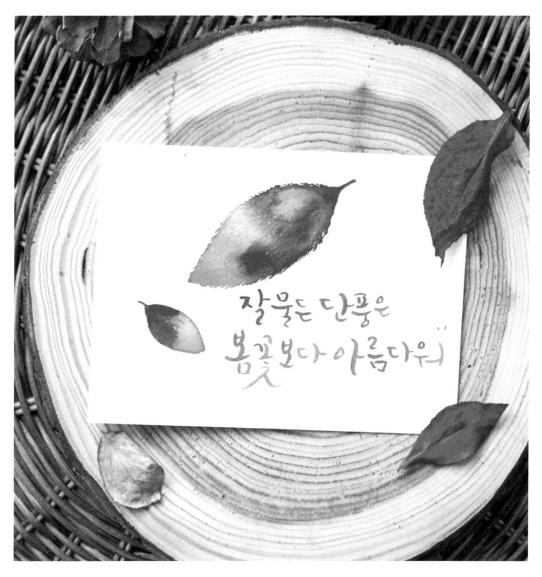

Naples yellow, Permanent yellow orange, Permanent Red
기법 | 물 스케치, 물 떨어뜨리기

1

붓에 물만 묻혀서 나뭇잎 모양으로 물 스
케치를 합니다.

2

물 스케치 위에 노란색을 칠해주세요. 대
강 칠해도 돼요. 중간중간 조금씩 하얗게
비어도 괜찮고요.

3

주황색 물감으로 낙엽의 끝부분을 톡톡
두드립니다. 붉게 물든 낙엽의 다채로운
색이 나타나기 시작했죠?

4

울긋불긋한 잎을 그리기 위해 더 진한 빨간색으로 가운데 부분을 톡톡 두드려 번지게 합니다.

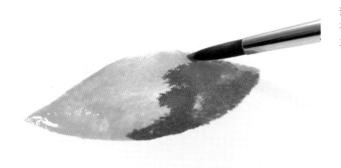

5

진한 빨간색으로 낙엽 꼭지도 자연스럽게 그려줍니다.

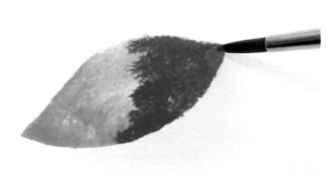

6

낙엽 꼭지의 반대쪽 끝에 황토색 물감을 살짝 찍습니다. 이때 꼭 황토색이 아니어도 괜찮으니 원하는 색으로 도전해보세요. 하나로 딱 떨어지지 않고 물감 번지듯 다양한 색감이 나는 게 낙엽의 매력이잖아요.

 물 스케치 위에서는 물이 흐르는 대로 번져서 책에 있는 그림과 똑같은 문양이 나오지 않을 수도 있어요. 어떤 문양으로 번지든 괜찮으니, 마음껏 그려보세요.

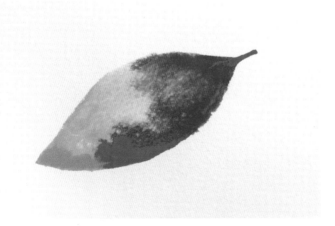

7

아직 물이 있을 때 붓을 세워서 가장자리에 가시처럼 대각선으로 뾰족뾰족한 모양을 만들어주세요. 붓에 다시 물을 묻힐 필요는 없고요. 그림에 물과 물감이 많은 상태일 테니 그걸 끌어오듯 가져와서 그리면 됩니다.

8 옆에 작은 사이즈의 낙엽을 하나 더 그려보세요.

완 성

물을 많이 쓴 그림이어서 마르는 데 시간이 꽤 걸려요. 마르고 나면 2~3가지 색과 물의 문양이 알록달록 자연스레 스며든 낙엽이 될 거예요.

부드러운 물 스케치 꽃
Water Sketch Flower

물 위에 그리는 이 꽃은 우연한 번짐 속에서 피어나요.
물이 알아서 색감을 다양하게 해주고, 특별히 묘사하지 않아도
마르면서 물의 문양이 장식을 해준답니다.

 Naples yellow, Shell pink, Opera, Sap green
기법 | 점 찍기, 물 스케치, 물 떨어뜨리기

1

노란색으로 작은 점을 옹기종기 찍어주
세요.

2

붓을 헹구고 물을 흠뻑 묻혀와 물 스케치
를 할 거예요. 수술 주변에 3~4개의 꽃잎
을 동글동글하게 그립니다.

3

꽃잎의 색은 가운데 있는 노란색과 섞이
더라도 노란색을 다 덮지 않을 너무 진하
지 않은 걸로 선택하면 돼요. 저는 분홍색
으로 그려볼게요. 분홍색으로 물 스케치
위를 따라 그려줍니다.

Tip 붓을 눕혀서 종이를 문대는 것처럼 물 스케
치 위에 그려주세요. 꼼꼼히 칠하는 게 아
니에요.

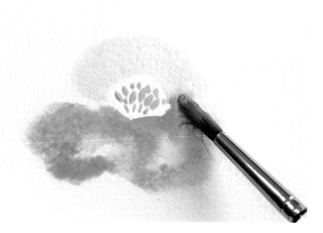

4

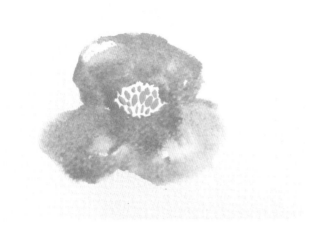

미리 스케치해둔 물 위를 정확히 따라가면서 꽃잎을 채울 필요는 없어요. 물을 벗어날 수도 있고, 물 스케치한 부분이 남아있을 수도 있어요. 칠하다가 가운데 노란색과 섞여도 괜찮아요. 노란색과 연분홍색이 섞이면 굉장히 자연스러우니까요.

5

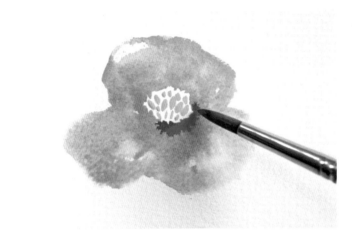

이제 한 톤 진한 분홍색이나 주황색으로 꽃잎 안쪽을 톡톡 쳐주세요. 진한 색감이 번지며 입체감과 색감을 더해줄 거예요.

6

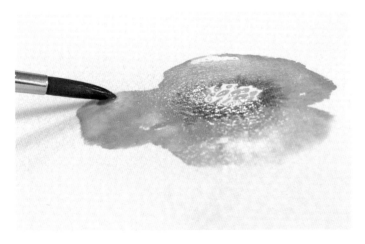

꽃잎 바깥 쪽 넓은 부분에도 물을 한두 번 톡 떨어뜨립니다. 아직까지도 물 스케치했던 물이 너무 많이 남아 있다면 생략해도 됩니다.

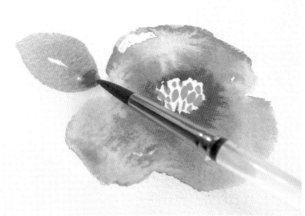

7

물이 가득한 꽃이니 잎사귀를 그릴 때도 붓에 물을 흠뻑 적신 후 그리면 더 좋아요. 잎사귀 안쪽에는 더 진한 녹색을 톡 찍어주세요.

8 잎사귀도 물맛이 나도록 각각 물 한 방울씩을 톡 떨어뜨립니다.

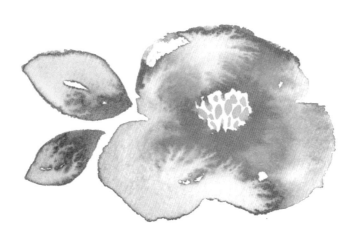

완 성

몇 가지 색만 썼는데도 물 위에서 다양한 느낌으로 번져서 밋밋하지 않죠?

살랑살랑 꽃나비
Flower Butterfly

나비를 '곤충'이 아니라 '꽃'이라고 생각하면서 그린다면
훨씬 단순하고 여리여리하게 그릴 수 있어요.
손글씨 옆에 이런 꽃나비를 그리면 몽환적인 분위기를 연출할 수 있답니다.

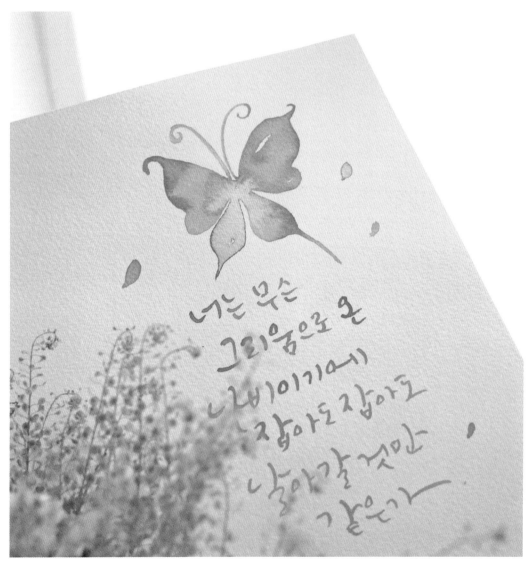

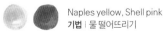
Naples yellow, Shell pink
기법 ┆ 물 떨어뜨리기

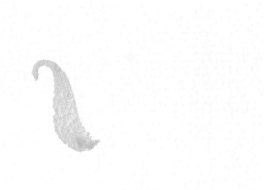

1

붓에 물을 충분히 적신 후 노란색 물감을 묻혀와 사진처럼 꽃잎을 그리듯 곡선을 그리세요. 그리고 끝을 포인트로 길게 빼서 살짝 말아주세요.

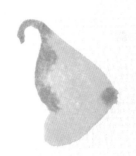

2

처음 그린 곡선을 기준으로 나비 날개 모양처럼 노란색을 채워넣습니다. 형태가 중요한 그림이 아니기 때문에 똑같이 그리려고 하지 말고 자유롭게 그리세요. 노란색 날개를 그렸다면 분홍색을 날개 가장자리와 안쪽에 툭 댄 후 번지게 두세요.

3

아래쪽 날개는 연한 분홍색으로 끝을 길게 빼서 그립니다. 얼마나 길게 그리냐고 묻는다면 "마음대로!"라고 대답할 거예요. 윗날개의 가운데부터 그려 내려오니까 노란색이 저절로 섞일 거예요. 꽃잎이 물드는 것처럼요.

🐧 윗날개에 물이 남아 있어야 자연스럽게 아래쪽 날개와 연결이 돼요.

4
반대쪽도 같은 방식으로 그리되 모양은
조금 달라도 돼요. 흰 부분을 남겨두거나,
반대쪽 아래 날개는 노란색으로 그리는
등 일부러 양쪽이 같지 않게 해보세요.

5 붓 끝을 세워 더듬이를 곡선으로
그리고, 날개가 모이는 가운데에
물 한 방울을 떨어뜨려주세요. 더
듬이는 꼭 양쪽이 같은 색이 아니
어도 돼요.

<u>완 성</u>
나비 주변에 꽃잎 몇 장을 그리면 팔랑팔랑
날아다니는 나비를 표현할 수 있어요.

공원마다 노란 들꽃
Yellow Wild Flower

길을 걷다가 종종 만나는 이름 모를 노란 꽃들.
소중한 일상의 풍경이지요.
노란색 점과 연두색 선으로도 그 풍경을 담아낼 수 있어요.

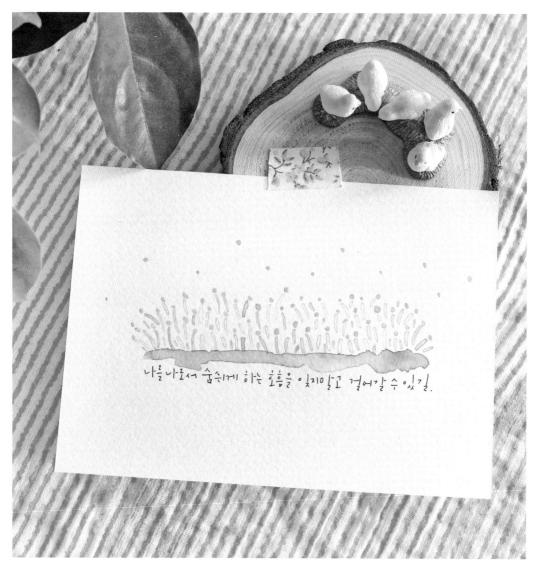

 Naples yellow, Leaf green
기법 | 점 찍기, 물 떨어뜨리기

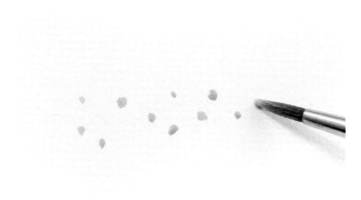

1

물을 충분히 적신 붓에 노란색을 묻혀 작은 점 여러 개를 찍습니다. 점의 크기와 위치를 조금씩 다르게 찍어주세요.

2

연두색으로 방금 찍은 노란 점의 아래쪽에 줄기를 그어주세요. 붓을 세워 얇은 곡선으로 긋습니다.

 곡선이 휘어지는 방향을 각각 다르게 하면 바람에 살랑살랑 움직이는 느낌을 줄 수 있어요.

3

노란색 점이 없는 빈 곳에도 잔디처럼 연두색 선들을 넣어주세요. 색도 변화를 주고, 길이도 길고 짧게 변화를 주세요.

 색에 변화를 줄 때는 같은 연두색을 진하게 써도 되고 연두색보다 진한 녹색을 써도 됩니다.

4
선으로 채운 뒤에도 비어 보이는 부분이
있다면 노란 점을 몇 개 더 찍어 꽃을 추가
하세요.

5 물을 충분히 머금은 붓에 갈색 물
 감을 묻혀 땅을 그립니다.

<u>완 성</u>
여러 개의 점을 찍고, 곡선들을 채우니 금방 완성되었어요. 눈으로 본 멋진
풍경도 세밀하게 똑같이 그리려고 하기보다 느낌 위주로 단순하게 그리면
얼마든지 쉽게 표현할 수 있어요.

생각의 넝쿨

Covered with Vine

여름날의 담벼락을 탐스럽게 꾸미는 넝쿨.
계속 이어서 잎을 그려 내려오다 보면
복잡한 생각도 어느새 잊게 된답니다.

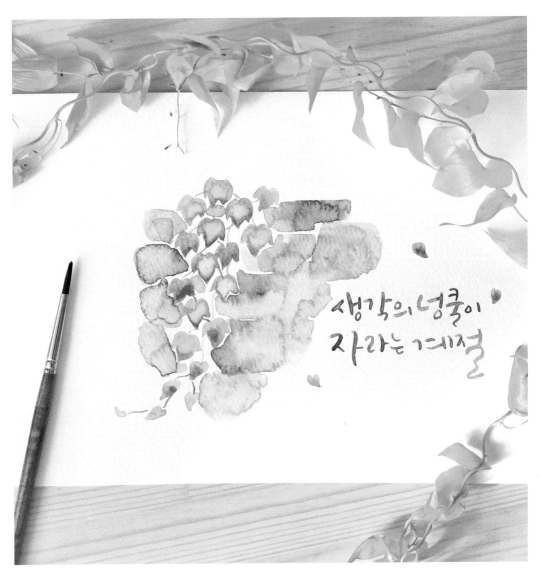

 Sap green, Ivory Black
기법 | 물 떨어뜨리기

1

녹색 물감으로 넝쿨 잎 하나를 그릴게요.
하트 모양과 비슷한데요. 끝이 세 개로 갈
라지게 그립니다.

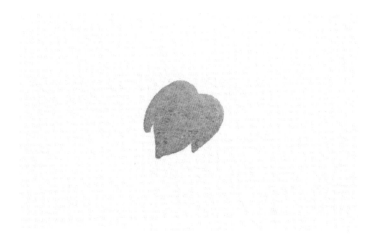

2

잎 하나가 완성되면 붓을 헹궈 깨끗한 물
을 한 방울 톡 떨어뜨립니다.

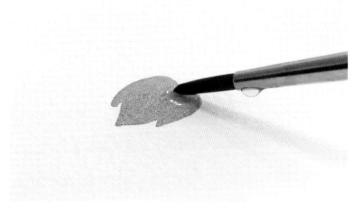

3

이런식으로 넝쿨 잎을 여러 개 그리는데
요. 점점 아래로 내려오게 해주세요.

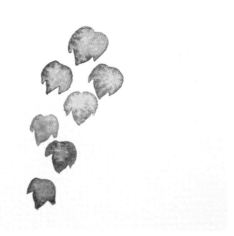

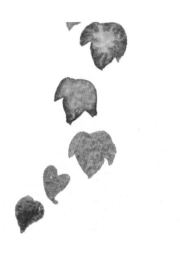

4

같은 크기와 모양이 단조롭게 느껴질 때쯤 하트 모양의 작은 잎도 사이사이에 끼워넣으세요.

5

이제 잎들을 줄기로 이어볼게요. 일직선이 아니라 곡선으로 부드럽게 이어주면 더 좋아요.

6

어두운 카키색으로 넝쿨 뒤에 숨겨진 화분을 그립니다. 화분 모양이 정확히 보이지 않아도 돼요. 혹시나 그리다가 잎의 녹색이 번져도 안에 숨겨진 잎처럼 보일테니 걱정 마세요.

7

이제 벽을 그릴 거예요. 붓을 헹궈 물이 많은 상태에서 검은 색을 아주 살짝만 묻혀주세요. 약간만 묻혔기 때문에 회색처럼 쓸 수 있어요. 혹은 이전에 썼던 초록색 때문에 살짝 초록빛이 묻어날 수도 있고요. 색이 섞여도 오히려 더 자연스러울 수 있으니 괜찮아요. 붓에 물기가 많아야 쓱쓱 금방 칠할 수 있겠죠.

8 잎 주변은 조심스럽게 채워주고, 여백이 있는 부분은 붓을 눕혀 채웁니다. 혹시 벽을 칠하다가 넝쿨의 녹색이 살짝 번져도 연연하지 마세요. 벽에 물이 든 것처럼 자연스럽게 보인답니다.

완 성

글씨를 쓰고 빈 부분에 이어 그리기 좋은 작은 그림입니다.

바람 부는 숲
Windy Forest

나뭇잎이 바람에 살랑이는 모습을 보면
마음이 참 평온해져요. 그 모습을 그림으로도 남겨서
오랫동안 그 싱그러움을 느껴보면 어떨까요.

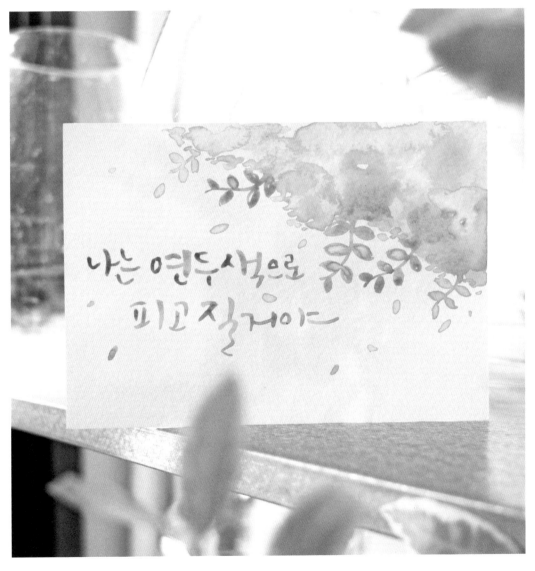

Leaf green, Sap green
기법 | 물 스케치, 물 떨어뜨리기

1

붓에 물을 흠뻑 적셔 물 스케치를 할 거예요. 숲을 그리고 싶은 크기 만큼 물 스케치를 해주세요. 사진처럼 자유로운 형태로 그리면 돼요.

2

연두색으로 물 스케치 위를 문지르듯 칠해주세요. 모양은 자유롭게 해도 돼요. 다 채울 필요 없이 빈 곳은 남겨둡니다.

3

연두색 물감을 조금 더 묻혀와서 두세 군데 툭툭 치며 색이 더 진한 부분을 만들어주세요.

 같은 색도 물기가 없으면 더 진하게 나와요. 혹시 별로 변화가 느껴지지 않는다면 한 단계 진한 녹색을 사용해도 좋아요.

4

아래쪽 가장자리에 뻗어나온 줄기 두세 가닥을 그립니다. 붓을 세워주세요.

5

줄기에 달린 잎사귀들을 그립니다. 대칭이 아니어도 돼요.

6

붓을 헹궈 잎사귀마다 물을 톡 떨어뜨려 주세요.

7
방금 했던 과정 그대로 위쪽이나 아래쪽, 또는 비어 보이거나 원하는 곳에 나뭇잎 줄기들을 더 그려보세요.

8 휘날리는 나뭇잎도 몇 개 넣어주면, 살랑 살랑 부는 바람을 표현할 수 있답니다.

완 성
면적을 더 넓게 그릴 때는, 두 가지 이상의 녹색을 써서 색감 을 돋보이게 할 수 있어요. 그림 아래에 예쁜 손글씨를 적어 보세요. 글씨까지 싱그러워지는 느낌이 들 거예요.

Class 3

마음을 전하는
엽서와
카드 그림

누군가에게
마음을 전하고 싶은 특별한 날,
문자메시지를 보내는 것보다
정성을 담은 그림 한 장을 건네보세요.
솜씨가 없어도 걱정 마세요.
감성수채화라면
예쁜 카드도 쉽게 만들 수 있어요.

축하를 전하는 부케
Celebrating Bouquet

텅 빈 종이에 부케 하나만 그려넣어도
축하하는 마음을 담은 멋진 카드를 만들 수 있어요.
점 찍기만 할 수 있으면 누구나 쉽게 완성할 수 있답니다.

 Horizon blue, Shell pink, Lilac
기법 | 점 찍기, 물 떨어뜨리기

1

붓에 물을 충분히 적신 후 분홍색 물감을 묻힙니다. 톡톡 점을 찍었을 때 물방울이 살짝 맺힐 만큼 물기가 충분해야 해요. 전체적인 아웃라인이 '둥글다'는 것만 의식하면서 자유롭게 점을 찍어주세요.

2

위쪽은 붓을 세워 점을 작게 찍고 아래쪽으로 갈수록 붓을 눕혀 찍으면 점의 크기가 조금씩 달라져서 지루함을 피할 수 있어요. 동그라미가 완성되면 주변에 꾸미기 위한 점을 찍어주세요. 그림이 허전해 보이지 않을 거예요.

3

분홍색 점들의 물기가 마르기 전에 사이사이 빈 곳을 채우듯 연보라색으로 점을 톡톡 찍어줍니다. 두 가지 색깔의 점들이 섞이는 것을 두려워 말고 계속해서 찍어주세요.

Tip 빈 부분이 아예 없어질 만큼 완전히 채우지는 마세요. 숨 쉴 틈을 남겨주세요.

4

붓을 깨끗이 헹군 다음 붓이 머금은 물 한 방울을 동그라미 아래쪽에 톡 떨어뜨립 니다. 두 가지 색이 자연스럽게 섞이면서 면을 만들어낼 거예요. 섞이는 걸 불안해 하지 마세요. 과감하게 점을 찍어야 점묘 화 같지 않아요.

5

리본을 그릴 거예요. 먼저 가운데에 작은 사각형을 그립니다.

6

사각형 옆에 부드러운 곡선으로 삼각형 을 그린다 생각하며 리본을 그립니다. 테 두리를 그린 다음 안쪽을 채우는데요. 가 운데 흰 부분이 있으면 입체감이 생겨요. 반대쪽도 같은 방법으로 그립니다.

7

리본끈은 붓을 세워 그리기 시작하다가 아래로 갈수록 눕히며 그려주세요. 끈의 꼬임과 굵기를 자연스럽게 표현할 수 있어요.

8 리본에 물을 떨어뜨리면 매듭과 끈이
연결되며 문양이 생길 거예요.

완 성

물이 마르면 입체감도 더 살아나고 점들끼리 서로 어우러
지며 만든 면도 나타날 거예요.

사랑스러운 잎 스웨그

Lovely Leaf Swag

잎 리스를 그릴 때 배웠던 여러 가지 잎과
앞에서 그려본 리본을 활용해 잎 스웨그를 그려볼게요.
잎만 바꾸면 다양한 스웨그로 변형할 수 있답니다.

 Horizon blue, Leaf green, Sap green
기법 | 점 찍기, 물 떨어뜨리기

1

하늘색으로 리본을 먼저 그립니다. 작은 사각형을 그리고 양쪽에 누운 삼각형 두 개, 리본끈까지 그린 다음 물 한 방울을 떨어뜨리면 완성입니다. 더 자세한 과정은 114쪽을 참고하세요.

2

리본 양쪽에 앞에서 배웠던 다양한 잎들을 그려넣을 건데요. 열대 우림에 있을 법한 뾰족한 모양의 잎부터 시작할게요. 직선으로 그리기보다 살짝 아래로 처지도록 그립니다.

3

반대쪽도 같은 잎을 그린 후 줄기에 물을 톡 떨어뜨립니다.

Tip 마음에 드는 모양의 잎, 자신 있는 잎을 먼저 그려도 돼요. 샘플 그림과 같지 않아도 됩니다.

4

방금 그린 잎 위에 다른 모양, 다른 계열의 녹색으로 또 잎을 그릴 건데요. 이번엔 잎이 살짝 위쪽을 향하도록 합니다. 잎마다 물을 톡 떨어뜨려 문양을 만들어주고요.

 식물도 조금씩은 다르잖아요. 양쪽 잎의 각도나 모양이 대칭되지 않아도 돼요. 딱 떨어지지 않는 게 손그림의 매력이니까요.

__5__ 처음에 그린 잎과 두 번째로 그린 잎 사이에 작은 잎들을 채워줍니다. 색이 겹치지 않으면 더 좋아요.

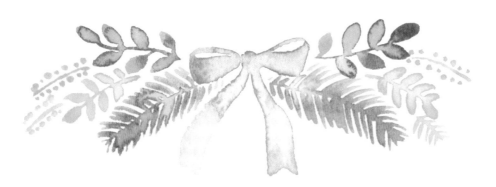

완 성

조금 더 작은 잎들로 가득 채워보세요. 줄기만 그린 뒤 양옆에 점만 콩콩 찍어도 빈틈을 꾸미기에 좋은 잎이 된답니다. 잎 대신 꽃을 그리면 꽃 스웨그가 되어요. 응용해보세요.

붉은빛 장미
Ruddy Rose

장미는 많은 분들이 그리고 싶어 하는 꽃이에요.
그런데 다른 그림들에 비해 그리는 과정이 조금 복잡한 편이랍니다.
쉽게 따라 그릴 수 있도록 정리했으니 도전해보세요..

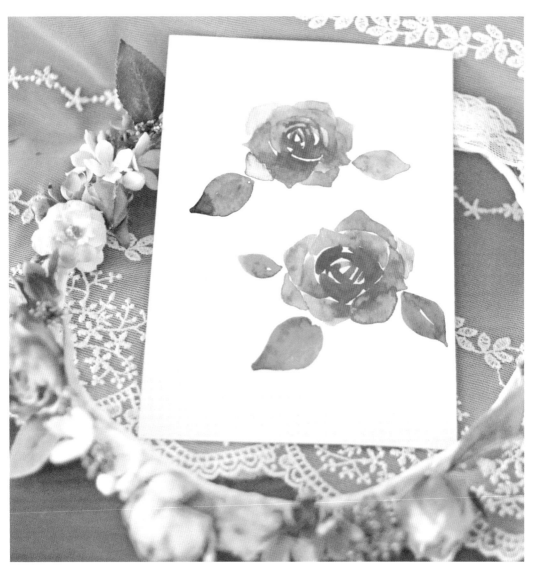

 Brilliant pink, Opera, Sap green
기법 | 물 떨어뜨리기

1

옆으로 누운 A를 부드러운 곡선으로 쓴다고 생각하면서 그려보세요. 선 3개가 맞물린 삼각형이라고 생각해도 좋겠네요.

2

앞에서 그린 작은 삼각형(누운 A)을 감싼다는 느낌으로 선 3개로 삼각형처럼 그립니다.

3

2번 삼각형을 다시 한 번 감싸주세요. 이번엔 얇은 선이 아니라 붓을 눕혀 조금 굵은 선으로 그립니다. 이렇게 차곡차곡 꽃잎으로 감싸줄 건데요. 꽃잎을 표현하는 선이 점점 더 굵어질 거예요. 샘플 그림을 보며 따라해보세요.

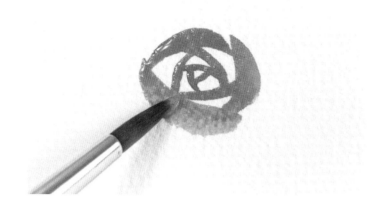

4

완성된 장미의 전체 윤곽이 둥글다는 걸
기억하며 꽃잎을 그려나갑니다.

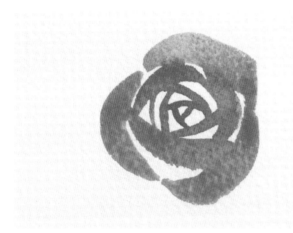

5

앞에서 그린 것보다 더 두꺼운 선으로 한
번 더 감쌉니다. 꽃잎을 하나씩 더해준다
생각하세요.

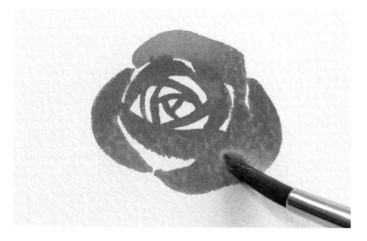

6

마지막으로 감싸줄 꽃잎은 가장 두껍게
그립니다.

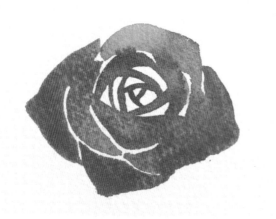

7

이때 마지막겹 꽃잎은 가운데를 살짝 뾰족하게 그려주세요. 여기까지만 그려도 어느 정도 장미 모양이 나와요.

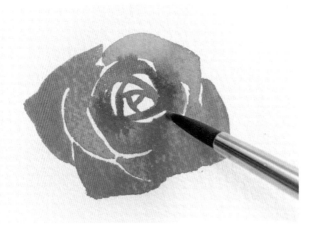

8

꽃의 안쪽을 진한 핑크색으로 톡톡 쳐주면 자연스럽게 번지며 색감이 오묘해질 거예요.

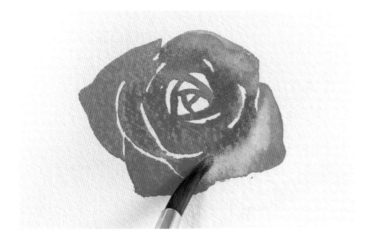

9

붓을 깨끗이 행군 후 물기를 없앱니다. 그 붓으로 가장 바깥쪽 꽃잎의 가운데를 살짝 닦아냅니다. 꽃잎 안쪽에 진한 핑크색으로 포인트를 줬다면 바깥쪽에는 물감을 닦아낸 부분으로 색에 강약을 줍니다.

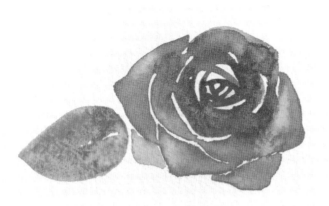

10
장미 옆에 연두색 잎을 하나 그리고, 물방울을 톡 떨어뜨립니다.

11 장미 잎은 뾰족뾰족한 게 매력이잖아요. 붓 끝을 세워 잎사귀 가장자리에 짧은 선들을 그려 꾸며줍니다.

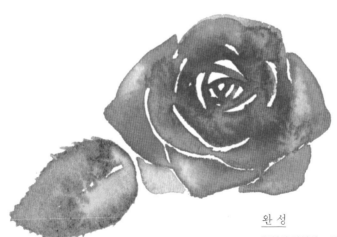

<u>완 성</u>
꽃잎이 겹쳐진 모양은 책과 똑같지 않아도 돼요. 작은 꽃잎을 더 큰 잎이 감싸준다고 생각하면서 그려보세요.

감사함을 담은 카네이션

Thank you Carnation

부모님께 처음 카네이션을 드렸던 날, 기억나세요?
색종이로 얼기설기 만든 못생긴 카네이션도 오래도록 간직하던 부모님.
직접 그린 카네이션을 선물해드리면 오래전 그때처럼 기뻐하실 거예요.

 Vermilion (hue), Permanent Red, Permanent Green no.2
기법 | 물 스케치, 물 떨어뜨리기

1

먼저 꽃잎을 물로 스케치할 거예요. 측면에서 중앙으로 갈수록 선이 점점 길어졌다가 다시 반대편 측면으로 갈수록 짧아지게 그립니다. 물 스케치가 금방 마르면 효과가 떨어지니까 물기가 남아 있도록 물을 많이 써주세요.

 물 스케치할 때 선과 선 사이가 너무 붙어 있으면 물끼리 섞이며 부채꼴 모양의 면이 되어버릴 수도 있으니 적당히 간격을 두고 그립니다.

2

주황색 물감으로 방금 그린 물 스케치 위에 선을 그려줍니다. 물이 마르면 안 되니까 서둘러야 해요. 물 스케치한 선과 똑같이 그리지 않아도 되니까 안 보이는 물을 보려고 애쓰지 마세요. 대강 물이 있을 것 같은 자리에 그리면 돼요.

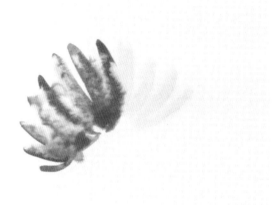

3

물 스케치를 했던 것처럼 측면에서 중앙으로 갈수록 점점 길고 두꺼워졌다가 다시 점점 짧고 얇아지도록 그립니다.

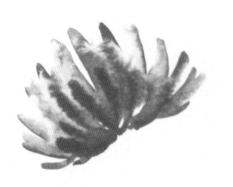

4

방금 쓴 주황색과 같은 계열에서 좀 더 진한 색으로 꽃잎의 반 정도 높이까지만 선을 긋습니다. 아래쪽이 진해지면 더 깊이감이 생기거든요. 아직 물 스케치가 마르지 않았을 테니 자연스럽게 첫 번째 색과 섞이고 번지며 스며들 거예요.

Tip 진한 색이 아니어도 돼요. 같은 색도 물을 덜 묻히면 더 진한 색이 된답니다.

5

이번엔 더 진한 빨간색으로 선을 그을 건데요. 첫 번째 선의 3분의 1 정도 길이로 긋습니다. 꽃잎에 입체감이 생길 거예요.

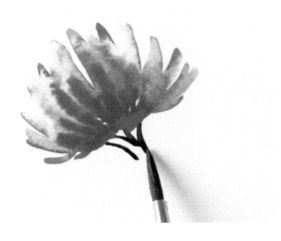

6

이제 꽃받침을 그려볼게요. 녹색 물감을 묻힌 뒤 꽃의 아래쪽을 연결해서 모아오세요. 아직 물기가 있다 보니 녹색과 꽃의 빨간색이 섞일 텐데, 큰일이 아니니 염려마세요. 이렇게 섞이면 마른 뒤에 더 자연스럽게 예쁘답니다.

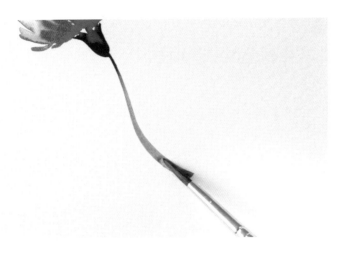

7

녹색으로 꽃 받침대를 그린 다음 뻗어나
가는 줄기를 그려주세요. 붓을 점점 눕히
며 그리면 자연스럽게 굵기를 표현할 수
있어요.

8 잎을 쉽게 그리려면 붓을 눕히며 잎
모양 테두리를 두 개 그린 뒤 가운데
면을 채우면 돼요. 이때 꽉 채우지 않
고, 흰 부분을 남겨도 멋스러워요. 마
무리로 잎 위에 물방울을 톡 떨어뜨립
니다.

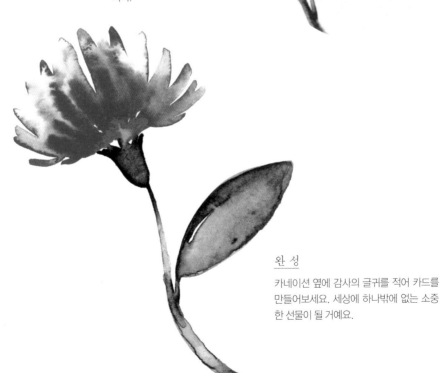

완 성

카네이션 옆에 감사의 글귀를 적어 카드를
만들어보세요. 세상에 하나밖에 없는 소중
한 선물이 될 거예요.

여러 가지 꽃을 모은 꽃다발
Bunch of Flowers

앞에서 그렸던 꽃들을 모으면 멋진 꽃다발을 그릴 수 있어요.
단순해 보이는 꽃도 모이면 충분히 화사하고 예쁩답니다.
그리는 이도 받는 이도 미소 짓게 만드는 꽃다발을 그려볼까요.

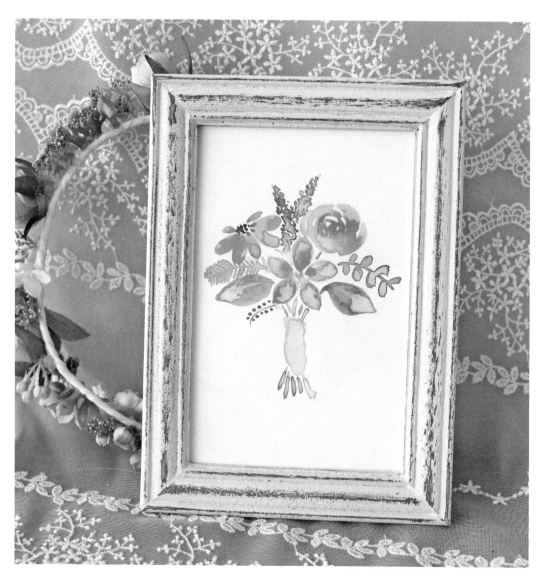

 Brilliant pink, Permanent yellow orange, Vermilion (hue), Naples yellow, Lilac, Leaf green
기법 | 점 찍기, 물 떨어뜨리기

1

앞에서 배웠던 꽃들을 모아 꽃다발을 그
릴 거예요. 저는 사과꽃을 먼저 그려봤는
데요.(그리는 법은 57쪽) 각자 가장 좋아
하는 꽃을 메인으로 그리면 됩니다. 꼭 사
과꽃이 아니어도 돼요. 여러분은 어떤 꽃
을 골랐나요?

2

중심에 메인 꽃을 그린 후 양옆에 조금 더
작은 꽃들을 그립니다. 저는 앞에서 그렸
던 해바라기를 변형해서 코스모스처럼
표현해보았어요.(그리는 법은 65쪽)

3

반대쪽에는 장미 한 송이를 그릴게요.(그
리는 법은 120쪽)

4

이제 꽃들 사이에 있는 빈틈을 잎사귀들로 채웁니다.

5

꽃이 부족해 보이면 라벤더로 쉽게 채울 수 있어요.(그리는 법은 29쪽) 라벤더는 꼿꼿하게 서 있기보다 곡선으로 살짝 휘어 내려오도록 그립니다. 꽃을 다 그렸다면 메인꽃 아래에 줄기가 모인 것처럼 녹색으로 선을 그려주세요.

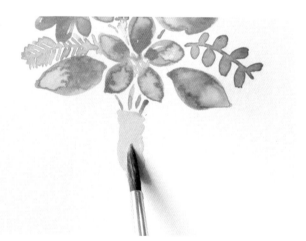

6

그 아래로 꽃다발을 묶고 있는 리본을 그립니다.

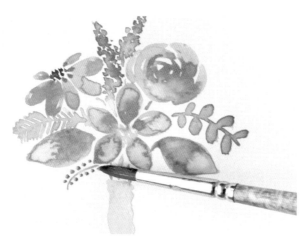

7

꽃 사이사이 비어 보이는 곳이 있으면 작은 잎사귀를 더 그려넣으세요.

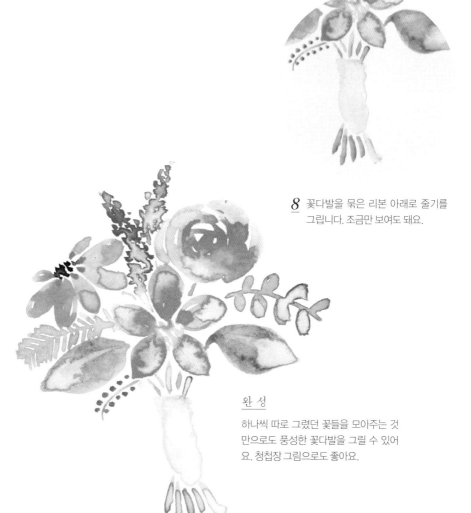

8 꽃다발을 묶은 리본 아래로 줄기를 그립니다. 조금만 보여도 돼요.

완 성

하나씩 따로 그렸던 꽃들을 모아주는 것만으로도 풍성한 꽃다발을 그릴 수 있어요. 청첩장 그림으로도 좋아요.

달콤한 생일 케이크
Birthday Cake

생일, 결혼 등 특별한 날을 축하하고 싶을 때
달콤한 케이크가 담긴 카드를 선물해보는 건 어떨까요 ?
복잡해 보여도 지금까지 배운 기법들이면 누구나 그릴 수 있어요.

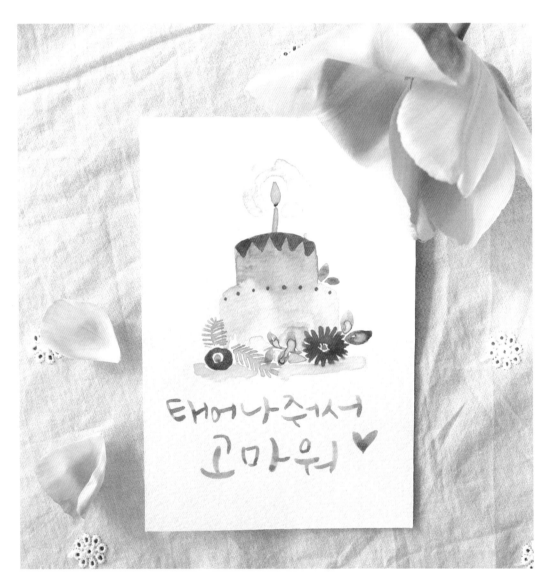

 Jaune brilliant, Brilliant pink, Permanent yellow orange, Vermilion(hue), Leaf green , Lilac
기법 | 물 떨어뜨리기

1

노란색으로 물방울 모양의 촛불 테두리부터 그린 뒤 안쪽을 채웁니다. 주황색으로 촛불 아래쪽 끝을 콕 찍어주세요.

2

케이크를 그릴 색을 정하고(저는 살구색을 골랐어요). 같은 색으로 촛대부터 그립니다. 촛불 끝에서 시작해 일자로 그어 내려오세요.

3

촛대 양옆으로 케이크의 상단 곡선을 그려서 모양을 잡은 뒤, 안쪽을 색으로 채워주세요. 면을 그리는 거니까 붓을 눕혀도 돼요.

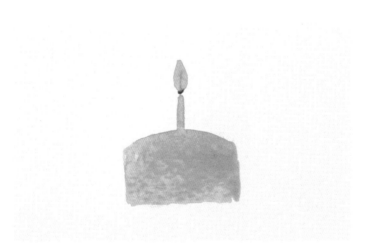

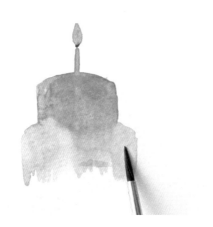

4

축하를 많이 해주고 싶으니까 2단 케이크를 그려볼게요. 붓에 물을 흠뻑 적신 후 방금 쓰던 색을 그대로 가져와 아래쪽 케이크를 연하게 그려주세요. 위쪽 케이크의 색을 가지고 와서 그린다고 생각할 정도로 연해도 돼요.

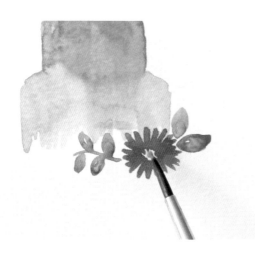

5

케이크를 꾸며볼게요. 주황색으로 꽃잎이 사방으로 퍼지는 꽃을 그리세요. 이 꽃은 주변을 꾸밀 때 유용해요. 주황색 꽃옆에 줄기와 잎사귀를 그립니다. 항상 그렇듯이 줄기에 물을 한 번씩 떨어뜨려주고요.

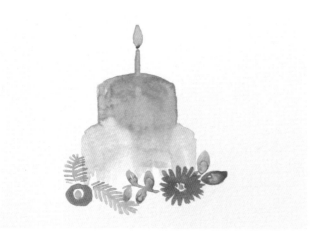

6

반대쪽 모서리에 노란색과 핑크색으로 조그만 꽃을 그립니다. 그 뒤에 줄기와 잎사귀를 넣어줘요. 꽃 주변에는 항상 잎과 줄기를 그려준다고 생각하면 돼요.

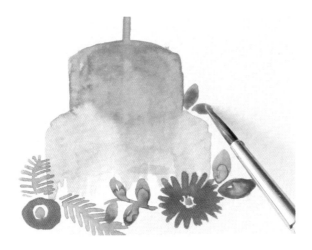

7

케이크 1단과 2단 사이를 잎사귀로 장식
해주세요.

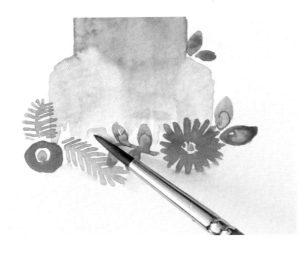

8

장식한 꽃과 잎 사이를 케이크와 같은 색
으로 채웁니다. 색은 연하게 해주고요. 너
무 꽉 채우지 않아도 돼요.

9

꽃 아래쪽에 노란색 선을 일자로 그어서
접시를 만드세요.

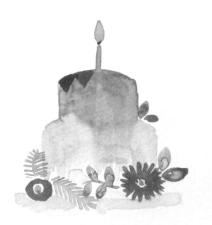

10

이쯤 되면 케이크 1단과 2단 모두 물기가 말랐을 거예요. 케이크 위쪽에 장식을 해봅니다. 세모를 여러 개 연결해서 그려주세요. 마치 가랜드처럼요.

11

촛불 주변에 노란색으로 연하게 동그라미를 그려주세요. 촛불이 반짝반짝 빛나는 것처럼요. 1단과 2단 사이에 분홍색으로 점을 찍어 장식도 합니다.

완 성

어떤 꽃과 잎사귀로 장식하느냐에 따라 무궁무진하게 변형할 수 있어요. 한 층을 더해서 3단 케이크를 그리면 큰 사이즈의 카드에 어울려요.

화사한 꽃 리스

Flower Lease

지금까지 여러 가지 꽃을 그려봤는데요.
잎 리스를 그렸던 것처럼
한 송이씩 그렸던 꽃을 모아 화려한 리스를 그려볼게요.

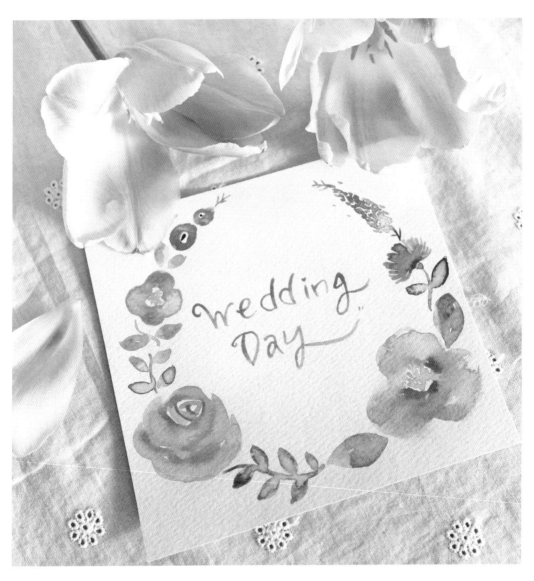

 Brilliant pink, Permanent yellow orange, Vermilion(hue), Naples yellow, Lilac, Leaf green

기법 | 점 찍기, 물 스케치, 물 떨어뜨리기

1

지금까지 그렸던 꽃 중에서 메인이 되었으면 하는 꽃을 골라보세요. 내가 좋아하는 꽃 또는 재미있게 그렸던 꽃을 선택하면 되겠죠. 메인이 될 꽃을 리스의 아래쪽에 크게 그립니다. 메인이니까 가장 신경써서 그려주세요. 리스틀이 찌그러질 게 걱정된다면 연한 색연필로 원을 그려 자리를 잡아주세요.

2

주연급 조연이 될 꽃을 골라서 반대쪽에 그립니다. 저는 노란색 장미를 그려볼게요. 양쪽이 똑같은 사이즈의 똑같은 꽃이면 지루하니까 다른 꽃을 선택하거나 같은 꽃이더라도 크기와 색을 다르게 그리면 좋아요.

3

두 개의 꽃을 줄기와 잎으로 부드럽게 연결하세요.

4

잎 리스를 그릴 때와 같이 위로 올라갈수록 꽃을 작게 그립니다. 꽃 사이에 잎사귀를 넣으면 쉽고 빠르게 채워나갈 수도 있고 보기에도 예뻐요. 잎사귀는 꽃 옆이나 비어 보이는 곳에 그리면 돼요.

5 리스 끝을 라벤더처럼 위를 향해 올라가는 형태의 꽃으로 채우면 안정적인 원이 만들어져요. 작은 꽃을 여러 개 그려도 좋아요.

<u>완 성</u>
어떤 꽃이 메인이 되느냐에 따라 다양한 리스를 그릴 수 있어요.

진심을 전하는 파스텔 글씨
Pastel Letters

보이지 않는 흰색으로 평소에 전하기 쑥스러웠던 말을 써보세요.
그리고 그 말에 내 마음처럼 따뜻한 색을 입혀
소중한 사람에게 보여주세요.

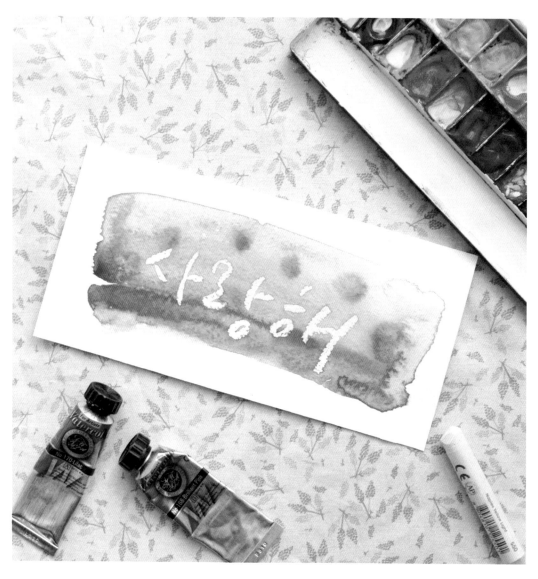

 Shell pink, Brilliant pink, Lilac
기법 | 오일 파스텔로 글씨 쓰기

1

하얀색 오일 파스텔로 원하는 문구를 써 보세요.

2

한 번에 넓은 면을 칠할 땐 빽붓을 사용해 요. 물을 적당히 묻힌 빽붓에 두 가지 색 을 한 번에 묻혀줄 거예요. 보통 팔레트에 비슷한 색끼리 물감을 짜놓으니까 한 번 에 두 가지 색을 묻힐 수 있어요.

 어떤 색이어도 괜찮으니 비슷한 계열, 예를 들면 노란색과 주황색, 하늘색과 파란색, 연두색과 초록색의 물감을 한 번에 묻히면 돼요. 팔레트에 물감이 따로 떨어져 있다면 빽붓이 아닌 일반 붓으로 하나씩 따로 칠해 도 돼요.

3

두 가지 핑크색을 묻힌 빽붓으로 글자 윗 부분을 훑으며 선을 쭉 그어줍니다. 짠, 숨 어있던 글씨가 나왔어요!

4

큰 붓에 연보라색 물감을 묻혀 빽붓이 색칠한 아래쪽과 맞물려 지나간다는 느낌으로 선을 그어주세요. 진한 색으로 그라데이션되었죠. 아래쪽 글씨도 이제 모두 잘 보입니다.

5 처음에 썼던 분홍색으로 글자 윗부분에 톡톡 몇 개의 점을 찍어 재미를 줘봐요.

완 성

오일 파스텔은 크레파스와 똑같아요. 오일 파스텔 대신 크레파스를 써도 됩니다.

반짝반짝 12월의 리스

December Lease

점 찍기 방법으로 12월에 어울리는 리스를 그려보세요.
크리스마스 하면 떠오르는 색으로
점만 찍어주면 된답니다.

 Permanent Green no2, Permanent Red, Permanent yellow orange
기법 | 점 찍기, 물 떨어뜨리기

1

주황색으로 리본부터 그립니다. 리본을 그릴 땐 각이 지지 않게 부드러운 곡선으로 그리기만 해도 예쁘게 완성된답니다.

2

부드럽게 쓸어 내리면서 리본 꼬리를 그립니다. 이번엔 리본끈의 끝이 양쪽으로 갈라진 모양으로 그려볼게요.

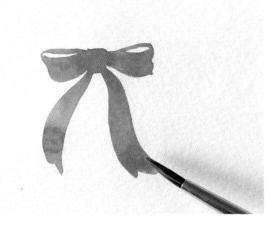

3

붓에 물을 충분히 적신 후 녹색 물감을 묻힙니다. 가운데가 뚫린 도넛 모양을 기억하면서 톡톡 점을 찍어주세요. 원이 찌그러질까 걱정이 된다면 연한색 색연필로 미리 원을 스케치해도 좋습니다.

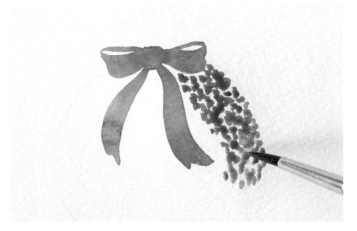

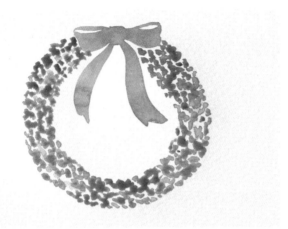

4
점은 너무 작고 뾰족하지 않게 해주세요. 어느 정도 붓을 눕혀 뭉뚝하게 찍어도 괜찮습니다. 그래야 점끼리 만나서 자연스럽게 물감이 번질 수 있거든요.

5 녹색 점들의 물기가 마르기 전에 포인트가 될 붉은 계열 색을 붓에 묻힌 후 점을 찍어주세요. 녹색과 붉은색이 자연스럽게 섞이면서 크리스마스 분위기를 만들어냅니다.

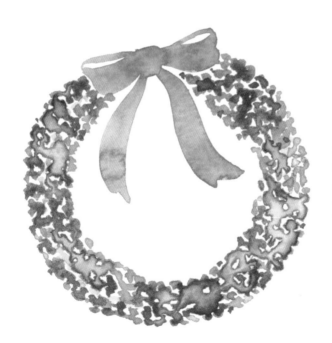

완 성
리스 아래, 혹은 원 가운데에 크리스마스 관련 문구를 적어 보세요. 멋진 카드 그림이 완성됩니다.

간단하게 그리는 크리스마스 트리
Christmas Tree

평범한 초록나무에 반짝이는 별만 달면
금방 트리를 그릴 수 있어요.
작은 나무 그림으로 멋진 크리스마스 카드를 만들어보세요.

 Permanent Green no2, Permanent Red, Permanent yellow orange
기법 | 점 찍기, 물 떨어뜨리기

1

붓을 세워서 짧게 선을 그으면 사진처럼 세로로 조금 긴 점이 돼요. 이런 식으로 크리스마스 트리의 잎을 그릴 거예요. 뾰족한 침엽수로 된 크리스마스 트리 느낌이 나겠죠? 삼각형 모양의 트리를 점으로 채운다 생각하고 그려나가세요.

2

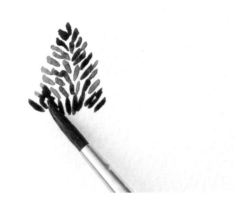

나무 가장자리의 잎은 바깥에서 안쪽으로 기울도록 그립니다. 안쪽은 방향 구분 없이 자유롭게 찍어도 돼요. 이때 붓에 물기가 있어야 점끼리 자연스럽게 섞여 면이 생기기도 하고, 물이 섞이는 농도에 따라 잎이 연해지기도, 진해지기도 하면서 색이 다양해집니다.

3

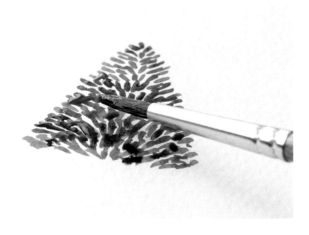

트리 모양이 완성되었다면 붓에 물을 적셔서 나무 아래쪽에 몇 번 툭툭 떨어뜨려주세요. 나뭇잎들이 자연스럽게 번져나갑니다.

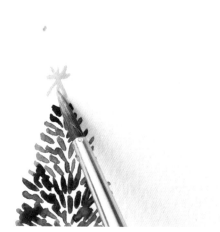

4

나무 꼭대기에 노란색으로 별을 하나 그려넣으세요. 별만 달아도 크리스마스 분위기가 확 살아나요.

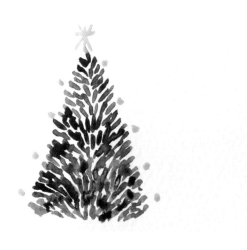

5

나무 가장자리에 방울을 단 것처럼 노란색으로 점을 찍습니다. 나무 안쪽에 하얗게 남아 있는 부분이 있다면, 나무 주변에 그린 노란색 점보다 더 작게 노란 점을 몇 개 찍어주세요.

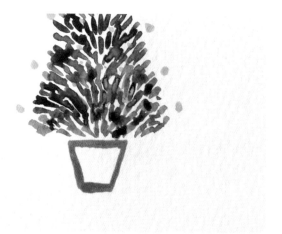

6

화분을 그릴 건데요. 주황색으로 화분 테두리를 먼저 그려요.

7
화분을 칠할 때 흰 부분을 남겨 무늬를 만들어보세요. 저는 삼각형 세 개를 남겨봤어요.

8 마지막으로 화분에 물 한 방울을 톡 떨어뜨립니다.

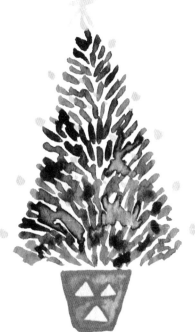

HAPPY CHRISTMAS

완 성
화분이 아니라 나무 기둥을 그린다면 침엽수 나무를 표현할 수 있습니다.

Class 4

한 컷만으로도
충분히
예쁜 그림

뭘 그리고 싶나요?
내가 좋아하는 것들을
찬찬히 떠올려보세요.
동물, 음식, 풍경…
내가 좋아하는 것을 그리면
그리는 순간도 즐겁고
그림도 더욱 소중하게 느껴질 거예요.

달달한 마카롱

Sweety Macaron

달콤한 마카롱은 예쁜 색감 때문에 보기만 해도 기분이 좋아져요.
아기자기한 색감의 마카롱을 그려보세요.
먹을 때만큼 기분이 달달해진답니다.

 Brilliant pink, Permanent yellow orange, Brown
기법 | 점 찍기, 물 떨어뜨리기

1

적당히 물기가 있는 붓에 분홍색 물감을 묻혀 살짝 기울어진 타원형을 그립니다. 마카롱 꼬끄가 될 부분이에요.

2

아래쪽에 꼬끄를 하나 더 그려줍니다. 가운데 살짝 틈을 남기고 두꺼운 선을 그리면 돼요. 선의 끝부분은 가운데보다 조금 더 날렵하게 빼주고요.

3

아래쪽이 위쪽 꼬끄에 비해 너무 얇으니까 두께를 맞추기 위해 선을 한 번 더 긋습니다.

4
붓을 헹군 뒤 위아래 모두 물을 떨어뜨립
니다. 물을 떨어뜨리면 가장자리에 선이
남거나 자글자글한 문양이 생기겠죠. 질
감도 살아나고, 밝기 차이도 생겨서 그림
이 예뻐져요.

5 가운데 빈 부분에 초콜릿 샌드를 그릴 건데요. 면으로 채우거
나, 점을 찍으면 돼요. 저는 점 찍기로 그려봤어요. 타원보다
조금 더 밖으로 튀어나오게 그리면 더 먹음직스럽게 보여요.

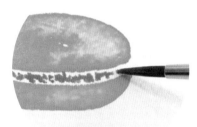

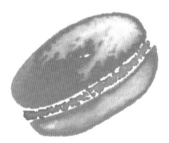

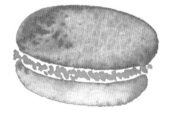

완 성
달달한 색깔들로 다양한 마카롱을 그려보세요.

사르르 녹는 아이스크림
My Favorite Icecream

물 스케치 위에서 색이 번지는 느낌을 살려 아이스크림을 그려요.
번지는 느낌이 사르르 녹아내릴 것 같은
아이스크림을 표현해줄 거예요.

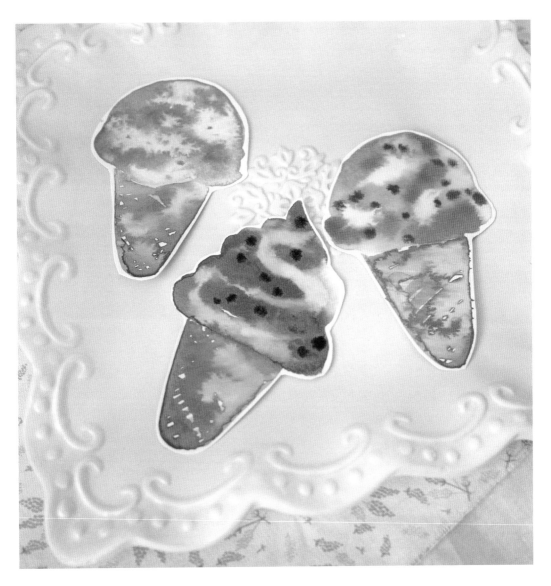

 Brilliant pink, Opera, Yellow ochre
기법 | 물 스케치, 물 떨어뜨리기

1

물 스케치로 반원 모양의 아이스크림을 그립니다. 반원의 아래쪽은 튜브를 끼운 것처럼 살짝 뚱뚱하게 그리면 예뻐요.

2

분홍색 물감으로 물 스케치한 아이스크림을 칠해주세요. 물 스케치가 되어 있기 때문에 물을 많이 쓰지 않아도 돼요. 같은 색 물감으로 몇 군데 굵은 점을 찍듯 덧칠해주면 아이스크림의 꾸덕꾸덕한 느낌이 잘 살아나요.

3

방금 칠한 색보다 더 진한 분홍색을 군데군데 찍어주세요. 찍는 위치는 크게 상관이 없지만, 물감이 덜 묻어 하얗게 보이는 부분 아래쪽에 찍어주면 대비되어 보여서 더 좋아요.

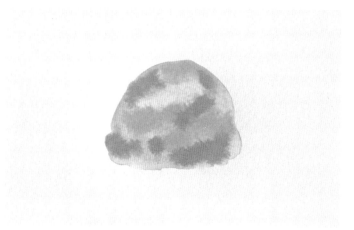

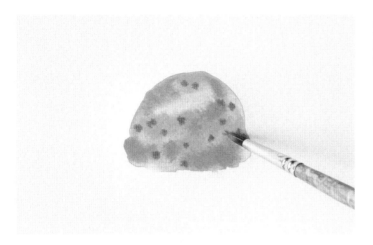

4

자주색이나 빨간색으로 딸기나 체리가
박힌 것처럼 콕콕 점을 찍습니다.

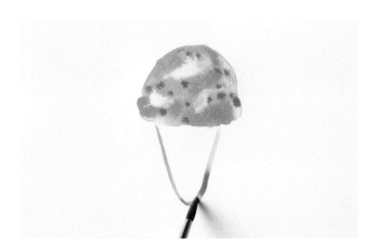

5

이제 콘을 그려볼까요? 황토색으로 세모
를 그립니다. 귀여운 느낌을 살리기 위해
끝은 너무 뾰족하지 않도록 둥그렇게 그
릴게요.

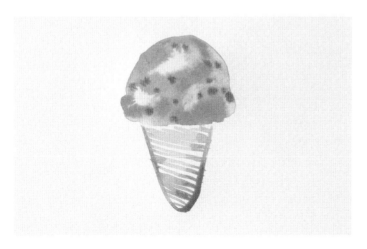

6

콘 안쪽을 사선으로 채워주세요. 사선은
한쪽 방향으로 긋습니다.

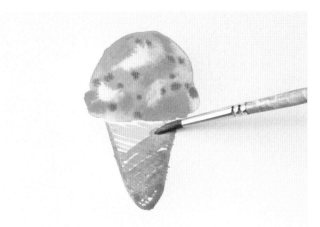

처음 그은 사선과 반대되는 방향으로 다시 선을 그을 거예요. 이때는 붓을 많이 눕혀서 색칠하듯 굵게 선을 그으세요.

8 콘 부분에 두세 번 물을 떨어뜨려 선끼리 자연스럽게 이어지게 합니다.

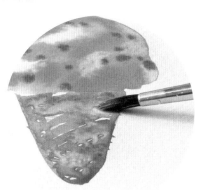

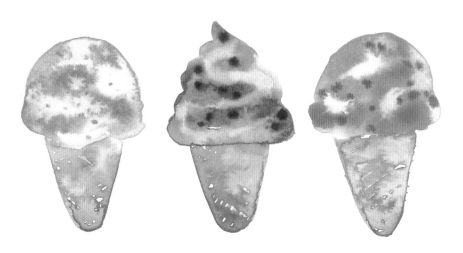

완 성

아이스크림 가게에서 봤던 초코맛, 망고맛, 슈팅스타 등 다양한 아이스크림들을 끊임없이 그려볼 수 있어요.

강에 비친 도시의 실루엣
Silhouette of City

여행 중 만났던 낯선 도시의 밤 풍경,
그때의 기억을 그림으로 남겨볼게요.
희미해져가는 여행의 기억이 그림으로 다시 선명해질 거예요.

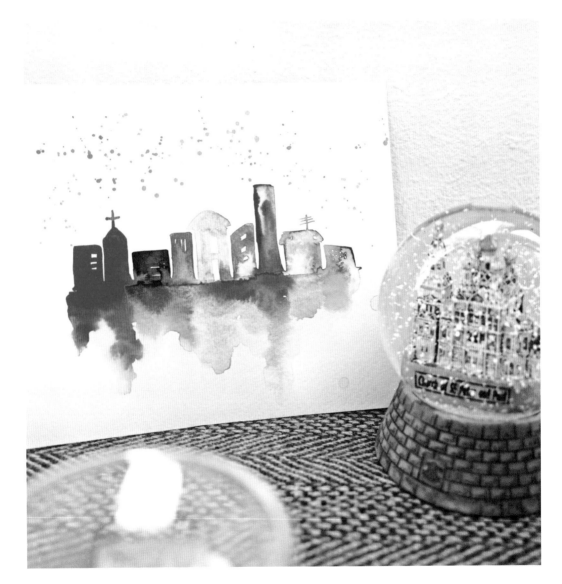

 Vermilion (hue), Permanent Red, lilac, Permanent violet, Cerulean blue, Permanent Green no.2
기법 | 물 스케치, 물 떨어뜨리기

1

주황색 물감으로 네모난 건물 하나를 그리세요. 오른쪽에 창문 모양으로 흰 부분을 남겨두면 더 예뻐요.

2

바로 옆에 조금 더 진한 주황색으로 교회 건물을 그리세요. 두 건물의 아래쪽은 색이 자연스럽게 섞일 수 있도록 연결해주세요.

3

이런 식으로 색도 다르고, 모양도 다른 건물들을 이어나가듯이 그려주세요. 책에 있는 그림을 똑같이 따라 그리지 않아도 돼요. 건물의 색, 모양, 크기를 자유롭게 그립니다.

4

하나의 건물을 꼭 한 가지 색으로 칠할 필
요도 없어요. 비슷한 계열의 색을 톡톡 찍
어서 색이 섞이게 그려도 됩니다.

5

건물 그리기가 끝나면 붓에 물을 많이 묻
혀 건물 아래로 흐르듯이 물 스케치를 해
주세요. 높은 건물이 있는 아래쪽은 물 스
케치도 길게, 낮은 건물은 짧게 그립니다.
건물이 물에 비치는 모습을 상상하면서
그 형태를 물로 잡아주면 돼요.

6

건물의 색과 비슷한 계열의 물감들로 물
스케치 위에 칠해주세요. 위에서 아래로
내려올수록 좁아지게 칠하면 강에 비친
것 같은 효과를 더 살릴 수 있어요.

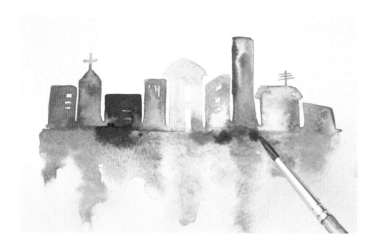

7
아직 물이 마르지 않았을 때 건물과 같은
색을 붓에 묻혀 건물 아래쪽에 한두 번씩
톡톡 두드려주세요. 번지면서 색이 다채
로워집니다.

8 붓에 물을 충분히 적신 뒤, 노란색 물감
을 묻히고 붓대를 톡톡 쳐주면 물감이
튀면서 반짝반짝 별이 생깁니다.

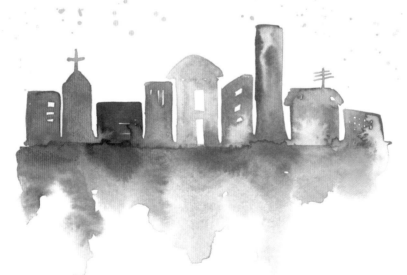

<u>완 성</u>

각자 좋아하는 도시의 특징을 살려서 그려도 재미있어요. 나만이 간직한 기
억 속 풍경들을 꺼내어 자유롭게 연출해보세요.

핫핑크 플라밍고
Hot Pink Flamingo

이국적인 느낌을 주는 플라밍고.
이 멋진 새를 내 그림 속으로 쉽게 불러올 수 있어요.
목이 길고 핑크색이라는 특징만 살려도 쉽게 그릴 수 있답니다.

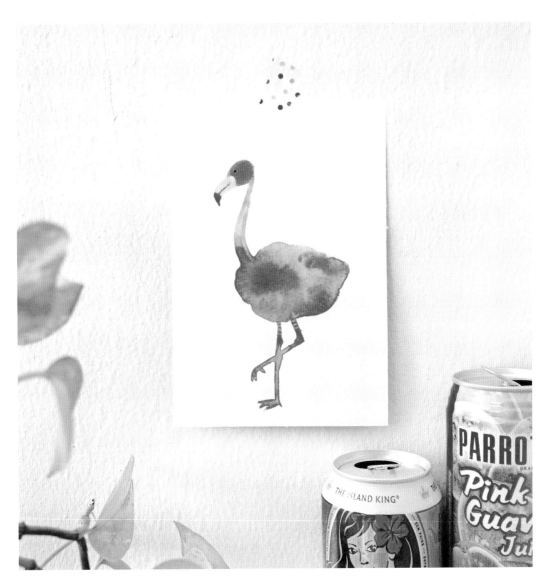

 Brilliant pink, Opera, Permanent yellow orange, Naples yellow
기법 | 물 스케치, 물 떨어뜨리기

1

붓으로 바로 그릴 자신이 없다면 분홍색 색연필로 얼굴, 목, 몸통 라인을 살짝 그려 놓으세요.

2

붓에 물을 충분히 적신 뒤 분홍색으로 얼굴과 목을 그려줄 거예요. 얼굴은 동그랗게 칠하되 부리가 들어갈 자리를 살짝 오목하게 비워두세요. 목은 살짝 곡선으로 그리는데요. 얇은 선으로 시작해서 아래로 내려오며 붓을 살짝 눕힌다는 느낌으로 그려주세요.

3

붓을 헹궈서 물만 듬뿍 묻힌 후 몸통 부분을 물 스케치합니다. 몸통 모양을 정확하게 그리려 하지 말고 대충 동그랗게만 해주세요.

4

분홍색을 다시 묻혀와 물 스케치한 몸통
을 칠해주세요. 목과 몸통이 자연스럽게
연결되도록 하는데요. 스프링 모양으로
동글동글하게 칠하면 됩니다.

5

사진 속 플라밍고의 엉덩이 쪽을 보세요.
이렇게 살짝 튀어나오게 빼주면 꼬리처
럼 보여요.

6

진한 핑크색으로 날개와 꼬리 주변을 몇
번 툭툭 쳐주세요.

7

붓을 헹구고 물기를 조금 닦아낸 뒤 황토색을 묻혀와서 다리를 그릴 거예요. 선을 쭉 그은 뒤 다리 끝에 직선 3개로 발을 그립니다.

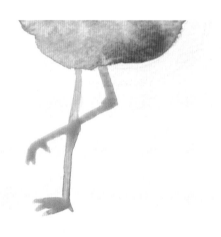

8

나머지 한쪽 다리는 살짝 들고 있는 모습으로 그려보세요. 다리를 굽혀 들고 있는 것처럼요. 발이 있을 위치에는 앞쪽에 직선 2개, 뒤쪽에 직선 하나를 그려서 발을 오므린 것처럼 표현해보세요. 다 그린 뒤에는 물 한 방울을 톡 떨어뜨리고요.

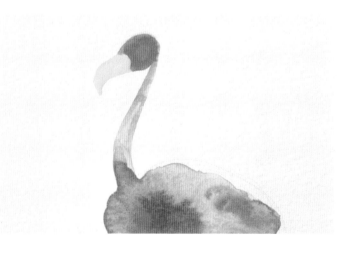

9

다리를 그리고 나면 머리와 목 부분의 물기가 거의 말랐을 거예요. 밝은 노란색으로 부리를 그리는데요. 부리 끝이 아래쪽으로 휘도록 그립니다.

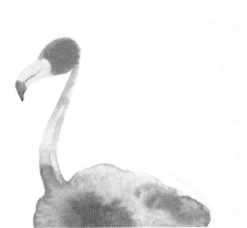

10

진한 갈색으로 부리 끝을 조금만 채우고 가로로 선도 그어주세요. 이때 선을 살짝 위로 올려 그려서 웃고 있는 것처럼 표현 합니다.

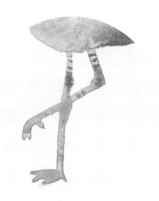

11 다리에 진한 노랑색이나 황토색으로 가로선을 그리면 디테일이 삽니다.

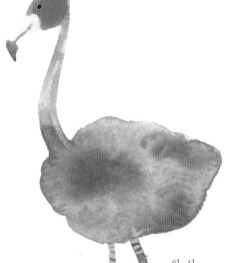

완 성

플라밍고의 머리가 완전히 마르고 나면 검정색 으로 점을 찍어 눈을 그려주세요. 꼭 물이 마른 후에 눈을 찍어주세요. 그렇지 않으면 눈이 녹아 서 사라질지도 몰라요.

봄날의 꿈꾸는 양
Dreaming Sheep

그냥 양이 아니라, 꿈꾸는 양이에요.
꿈결처럼 몽환적인 색감으로
구름처럼 자유롭게 떠다니는 한 마리 양을 그려보세요.

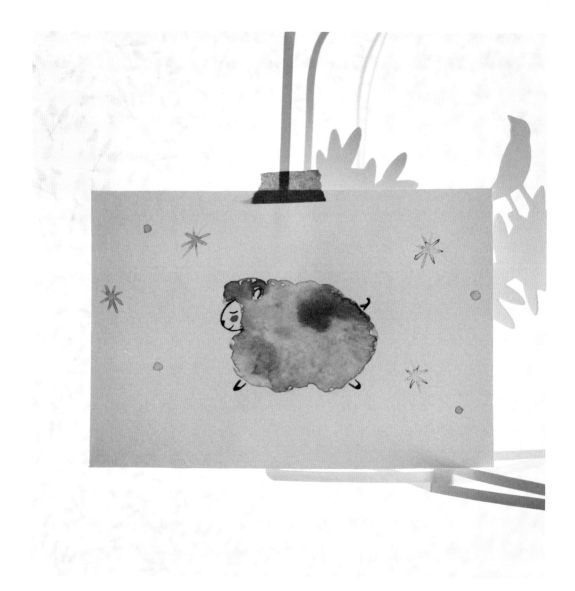

Horizon blue, Lilac
기법 | 물 스케치, 물 떨어뜨리기

1

검정 색연필로 얼굴 라인을 먼저 잡아줍
니다. 최대한 단순하게 그리면 되니까 드
로잉 실력이 없더라도 겁내지 마세요. 그
냥 알파벳 C를 쓴다 생각하세요.

2

귀도 어려울 것 없이 뒤집은 U자처럼 그
립니다.

3

평온해 보이도록 감은 눈을 그리고, 세모
난 코, 웃는 입까지 그립니다.

169

4

붓에 물만 흠뻑 적신 후 몸통이 될 부분에 물 스케치를 합니다. 얼굴과 귀만 남겨놓고 구름을 그리듯 붓을 빙글빙글 돌리며 그려요.

5

붓에 하늘색을 묻힌 후 물 스케치 위를 빙글빙글 돌리며 채웁니다. 물 스케치를 똑같이 따라 그리지 않아도 돼요. 얼굴과 가까운 곳을 칠할 땐 붓을 세워서 조심스럽게 움직여주세요.

Tip 가운데 부분을 칠할 때는 붓을 눕혀서 크게 빙글빙글, 가장자리는 붓을 세워서 작게 빙글빙글 돌려주세요.

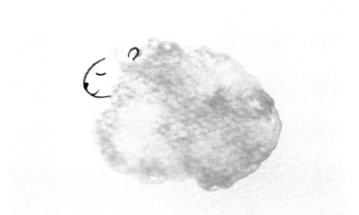

6

이번엔 연보라색으로 몸통의 군데군데에 동글한 선을 긋습니다. 굵은 점을 찍듯 한두 번 점을 찍어도 좋아요. 물 스케치 위여서 하늘색과 연보라색이 자연스럽게 섞이며 오묘한 빛깔을 만들 거예요.

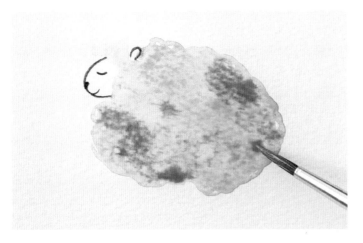

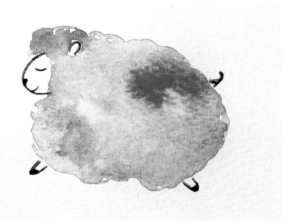

7

다시 검정 색연필로 몸통 아래에 다리를
그립니다. 뭉툭하고 짧은 기둥을 그리 듯
하면 돼요. 짧게 그려야 귀엽답니다. 꼬리
도 그려주고요.

8 볼에 분홍색 볼터치를 해서 사
랑스러움을 더하세요.

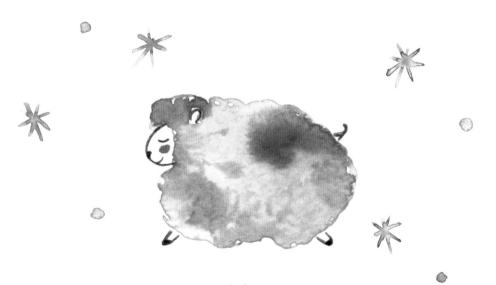

완 성

주변에 별을 총총 띄워서 꿈꾸는 양을 완성하세요. 하늘색으로 십자를 그
리고, 다시 연보라색으로 비스듬한 십자를 그린 뒤 가운데 물 한 방울을 떨
어뜨리면 자연스럽게 섞이면서 예쁜 별이 태어납니다.

봄의 눈 벚꽃나무
Cherry Blossoms

봄날에 가장 그려보고 싶은 걸 꼽으라면 아마 벚꽃나무일 거예요.
점 찍기로는 여리여리한 꽃잎을, 물 스케치로는 분홍빛 나무를
그리다 보면 어느새 마음도 봄으로 가득 찰 거예요.

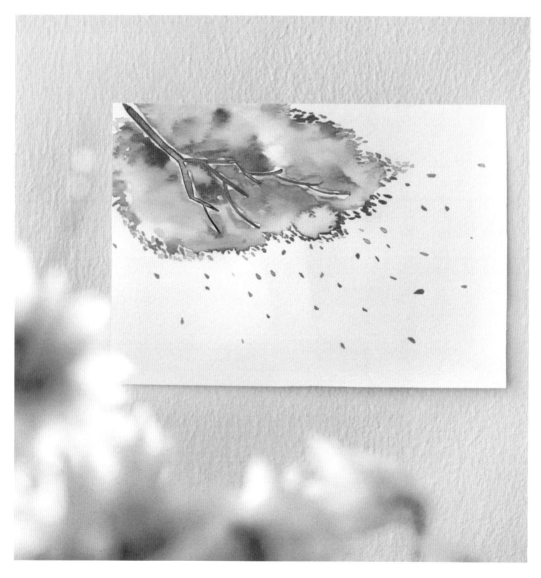

 Shell pink, Brilliant pink, Vandyke brown
기법 | 점 찍기, 물 스케치, 물 떨어뜨리기

1

먼저 굵은 나뭇가지를 그릴 건데요. 갈색 물감을 묻힌 붓을 아래로 갈수록 눕히며 선을 긋습니다. 자연스럽게 나무 굵기가 두꺼워질 거예요.

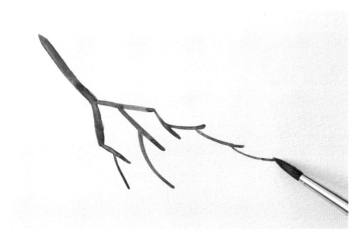

2

작은 나뭇가지도 그려볼게요. 사진과 똑같이 그리지 않아도 되니까 가지가 부족해 보이는 곳에 자유롭게 그려나가세요.

3

가지를 그린 후 연한 분홍색으로 점을 찍어 꽃잎을 그려줍니다. 점보다는 살짝 긴 점으로 찍어야 나중에 꽃잎처럼 보여요. 그런데 이렇게 찍어서 언제 이 넓은 면적을 다 채우겠어요?

4

가장자리에만 점을 찍고 안쪽은 면으로 채울 건데요. 그냥 칠하면 색이 균일해서 재미도 없고 오래 걸리니 물 스케치를 해 줄 거예요. 붓에 물을 흠뻑 적신 후 물로 만 안쪽을 칠해보세요. 자연스럽게 가장 자리 분홍색이 번져나올 거예요.

Tip 안쪽을 칠할 때는 붓을 눕혀주세요.

5

나무가 큰 편이기 때문에 그리는 동안 분 홍색 물감이 다 말라버릴 수 있어요. 그래 서 3분의 1 정도씩 끊어 그리면 좋아요. 가 장자리에 점을 3분의 1 정도 찍고, 안쪽을 채운 뒤 다시 3분의 1 정도 점을 찍고 안쪽 을 채우는 방식으로요.

Tip 가지와 분홍색이 만나는 라인은 꽉 채울 필 요 없어요.

6

안쪽 넓은 면적을 그릴 때 반드시 같은 색 으로 칠할 필요는 없어요. 조금 더 진한 분홍색이나 연보라색을 쓰면 더 풍성하 게 보여요.

7
다 그린 후에는 조금 더 진한 분홍색으로
가운데를 톡톡 치며 자연스럽게 번지게
해줍니다. 이렇게 하면 두 가지 색깔만으
로 다양한 밝기와 채도를 만들 수 있어요.

8 벚꽃나무의 핵심인 흩날리는 꽃잎도 그려야죠. 붓을 세
워 조금 길게 끌어주면 꽃잎 모양이 되는데 이렇게 여기
저기 무질서하게 날리듯 그리면 됩니다. 꽃잎이 여리여
리하고 가볍게 공중을 날아다니는 느낌으로요.

<u>완 성</u>
위의 그림처럼 왼쪽 상단에서 벚꽃나무가 내려오는 구도로 그리면
카드로 만들기에 좋아요.

여름날의 꽃고래
Whale of Summer

유유히 하늘을 헤엄치는 고래를 그려봐요.
물 대신 꽃을 뿜고 있는 고래를요.
어때요, 내 그림 속의 고래니까 마음대로 그려도 괜찮아요.

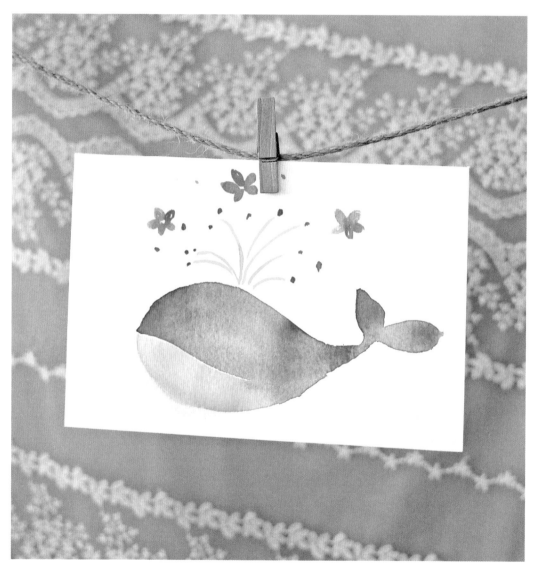

 Lavender, Lilac, Leaf green, Shell pink
기법 | 점 찍기, 물 떨어뜨리기

1

물 스케치할 때처럼 붓에 물을 많이 적신 뒤 하늘색으로 고래의 몸통 윗부분을 그립니다. 마치 물결처럼 그려요.

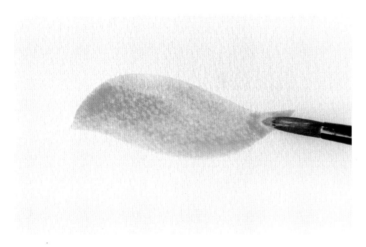

2

1번에서 그린 물결 모양을 두세 번 더 그리면서 고래 몸통의 형태를 만드세요.

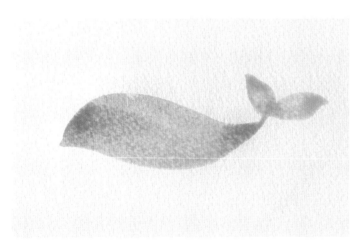

3

양쪽으로 갈라진 꼬리도 그립니다. 잎사귀처럼 그리면 돼요.

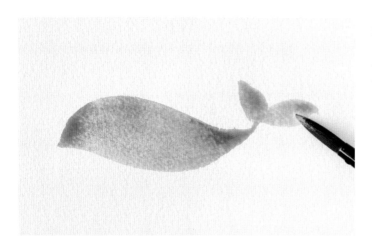

4

연보라색으로 몸통 쪽에 몇 번 선을 그어
주세요. 꼬리 끝 부분은 톡톡 쳐주고요.
몸통의 색이 더 다양해집니다.

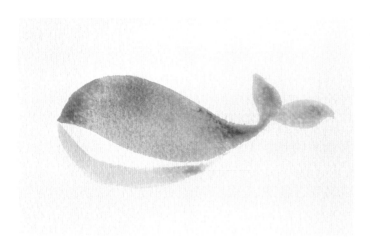

5

이제 살구색으로 고래의 배를 그릴 거예
요. 테두리를 먼저 그립니다.

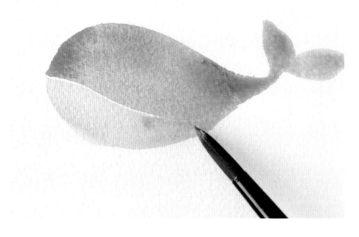

6

그리고 안쪽을 채워주세요. 안쪽을 채울
때는 다시 물감을 묻힐 필요가 없어요. 붓
에 남아 있는 물감만으로도 충분하거든
요. 위쪽에 톡톡 쳐준 보라색이 번질 수도
있지만 괜찮아요.

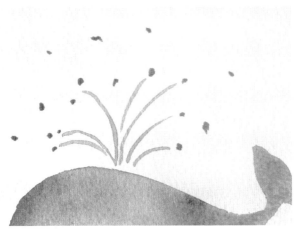

7

7
물줄기 대신 연두색으로 줄기를 그리고,
분홍색으로 점을 여러 개 찍습니다.

8 점 사이에 꽃을 두세 개 그려
넣으세요. 마치 고래가 꽃을
뿜어내는 것처럼 보일 거예
요. 꽃잎이 4~5개인 기본 꽃
이면 충분해요.

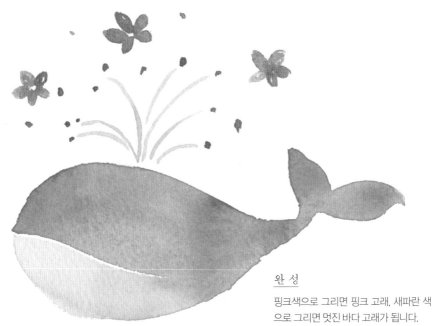

<u>완 성</u>

핑크색으로 그리면 핑크 고래, 새파란 색
으로 그리면 멋진 바다 고래가 됩니다.

한겨울의 동백나무
Camellia of Winter

한 번 보면 강렬함에 반해버려서 잊지 못하게 되는 동백나무.
빨간 꽃을 한 송이씩 그리다 보면
동백꽃이 보고 싶어 추운 겨울을 기다리게 될지도 몰라요.

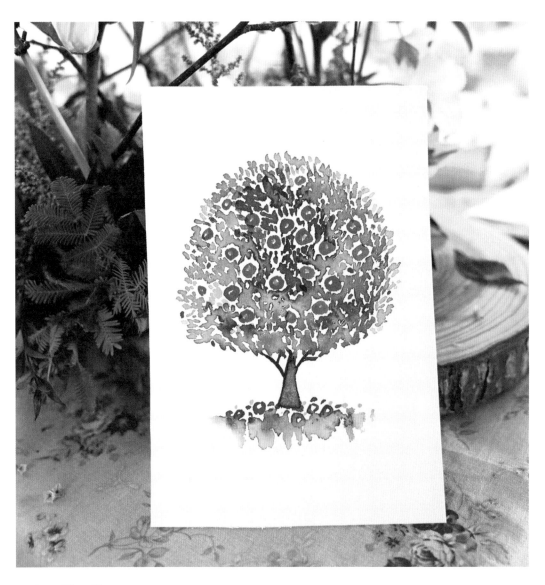

 Naples yellow, Permanent Red, Sap green, Vandyke brown
기법 | 점 찍기, 물 떨어뜨리기

1

동백꽃을 먼저 그립니다. 빨간색으로 가운데가 뚫린 도넛 모양을 그려주세요. 중간중간 그냥 점을 찍어줘도 괜찮아요. 크기도 다양하게 제각각 그립니다. 비어 보이는 곳을 채운다는 느낌으로요. 꽃을 다 그렸다면 노란색 물감으로 도넛 모양 꽃 가운데에 점을 찍어주세요.

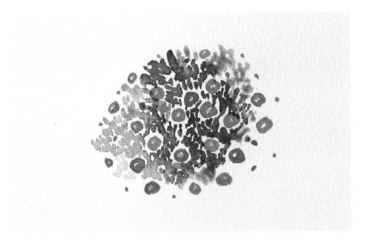

2

붓에 물을 많이 적신 후 초록색 물감을 묻혀 꽃 사이에 점을 찍으세요. 점을 찍으며 중간중간 물을 더 묻혀서 연하게 칠하기도 합니다. 전부 같은 색으로 그리면 밋밋해 보일 수 있어요. 다양한 톤으로 표현하면 좋아요.

Tip 물감 색을 바꾸는 게 아니라 물을 가감해서 색을 진하고 연하게 쓴다는 점 기억하세요.

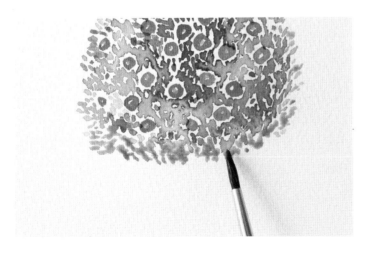

3

연한 초록색으로 가장자리에 점을 찍어주세요. 물을 충분히 적셔야 나중에 완성되었을 때 점들이 이어져서 예쁜 문양이 만들어져요.

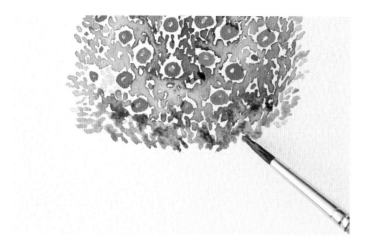

4

더 진한 초록색으로 아직 물이 남아 있는 부분에 툭툭 찍어주세요. 아래쪽에 찍어주면 더 입체감이 생깁니다.

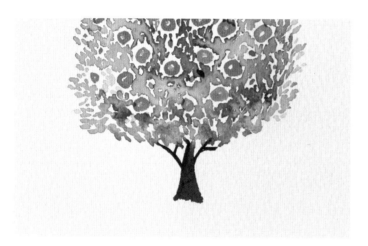

5

갈색으로 나뭇가지와 기둥을 그립니다.

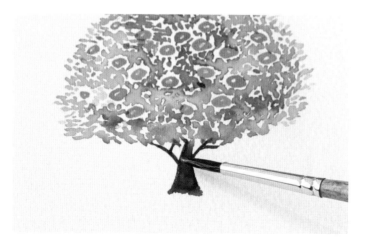

6

기둥에 물을 한 방울 떨어뜨려주세요. 물길이 생기며 잎과 기둥이 자연스럽게 연결될 거예요.

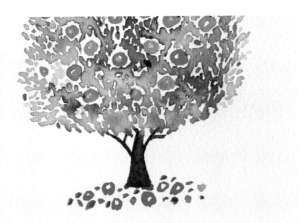

7

나무 아래 떨어진 꽃과 잎도 그려볼게요.
떨어진 꽃이니까 모양이 완전하지 않아
도 괜찮아요. 떨어진 꽃 주변에 녹색으로
점을 찍어 잎도 그립니다.

8 물만 묻힌 붓으로 떨어진 꽃과 잎사귀
부분을 툭툭 찍어주세요.

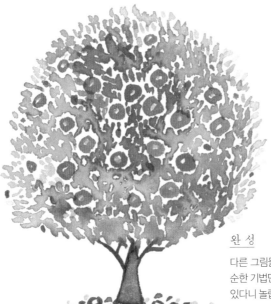

<u>완 성</u>

다른 그림들보다 시간은 조금 더 오래 걸렸지만, 단
순한 기법만으로도 이렇게 예쁜 동백나무를 그릴 수
있다니 놀랍지 않나요.

어때요,

스케치 같은 건 아예 하지 않고

잘 그려야 한다는 스트레스도 없이

그림을 그린다는 건

정말 즐겁지 않나요?

우연처럼 떨어뜨린 물방울이

당신의 그림을

당신의 시간을

조금 더 아름답게 해주기를 바랍니다.

수고하셨어요, 정말.

지은이 민미레터 | 기획 김보희 | 편집 김보희, 정민애 | 디자인 백은미 | 사진촬영 이시우, 신상철, 이진화스냅
제작 이수진, 박규동 | 인쇄 영신사 | 제본 영신사 | 후가공 이음씨앤피